陈飞———编著

用Cubase
轻松制作你的
短视频音乐

U0125634

人民邮电出版社

北京

图书在版编目（CIP）数据

用Cubase轻松制作你的短视频音乐 / 陈飞编著. --
北京 : 人民邮电出版社, 2023.9
ISBN 978-7-115-61889-4

Ⅰ. ①用… Ⅱ. ①陈… Ⅲ. ①音乐软件－教材 Ⅳ.
①J618.9

中国国家版本馆CIP数据核字(2023)第120419号

内 容 提 要

本书是为音乐制作初学者及短视频发布者量身定制的背景音乐制作实战教程书。在本书中，读者将学会使用Cubase制作出14个不同场景的背景音乐小样，满足对短视频配乐风格的多种需求。

本书共分14章，按照旅行、摄影、自拍、美食、穿搭、情感、节日、宠物、户外、跳舞、好物分享、兴趣爱好、生活碎片与城市生活这14个不同的短视频分类标签进行讲解。读者可先在软件中建立新的工程文件，然后按照书中列出的步骤和乐谱制作每一轨乐器。完成上述步骤后，再对照本书赠送的原版工程文件进行对比、修改，完成歌曲的制作。学完本书，读者的音乐制作水平将有所提高，能够独立制作具有个人风格的短视频配乐。

本书适合音乐制作初学者阅读，也适合作为短视频发布者的实战教材使用。

◆ 编　著　陈　飞
　　责任编辑　杜梦萦
　　责任印制　周昇亮

◆ 人民邮电出版社出版发行　　北京市丰台区成寿寺路 11 号
　　邮编　100164　　电子邮件　315@ptpress.com.cn
　　网址　https://www.ptpress.com.cn
　　临西县阅读时光印刷有限公司印刷

◆ 开本：787×1092　1/16
　　印张：12.75　　　　　　　　　2023 年 9 月第 1 版
　　字数：327 千字　　　　　　　2023 年 9 月河北第 1 次印刷

定价：88.00 元

读者服务热线：(010)81055296　印装质量热线：(010)81055316
反盗版热线：(010)81055315
广告经营许可证：京东市监广登字 20170147 号

本书学习流程及方法

1 建立一个新工程文件，按照乐曲开头标记的提示调整速度、拍号、曲式结构等。

(这些信息在每个乐曲的开头都有详细标注)

2 跟着书中的步骤和乐谱制作每一轨乐器。

(参考书中的乐谱、图片、视频示范等来制作)

3 制作完一章的内容后，打开赠送的原版工程文件进行对比学习。

4 在原版的工程文件中进行移调、变换和声、改变音色、更改曲式等操作，让它成为一个全新的编曲版本。

5 在全新的编曲上创作旋律，制作出自己的完整作品。

乐曲制作说明

　　制作乐曲有很多不同的方式，有些人是先制作 A 段，然后再制作 B 段、C 段等，而有些人会先制作一轨主要伴奏乐器（如钢琴等），然后再依次编配其他乐器。这两种方式都很常见，在本书中我们就使用第一种方式来进行编配和学习。由于本书内容针对的是入门的读者，因此只挑选其中一些重要的声部和段落进行讲解，以段落为中心来制作，从而达到练习的目的，初学的读者也会比较容易上手。

　　在本书赠送的配套文件中，有乐曲原曲的试听音频，在制作之前可以先认真听几遍，熟悉该乐曲。在赠送的文件中也有该乐曲完整的工程文件，该文件可以辅助我们学习，在制作完该课的内容之后，可以打开工程文件来对比，学习更多轨道声部的细节。

　　本书大多数的乐曲都是按照多段体 A 段、B 段、C 段的结构来制作，在实际编写短视频配乐时，可以只使用 A 段、B 段或 C 段，也可以按照短视频的长度和风格挑选合适的段落来使用。

工程文件说明

由于乐曲大部分声部都使用第三方音源制作，有时可能会出现打不开工程文件的情况。如果刚启动时软件就卡死，则可以强制退出；再次打开文件时，Cubase 会弹出以下选项界面，此时勾选"取消激活全部第三方插件"，就能顺利打开文件了。

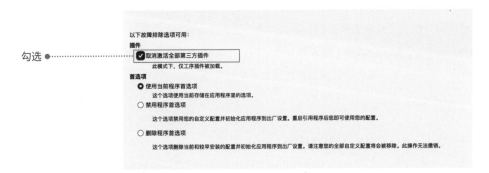

为了方便大家能够顺利听到每一轨的声音，文件中每一轨 MIDI 都设置了对应的音频，这样大家既可以听到制作的成品，也可以将对应的 MIDI 轨自行加载音源来学习。MIDI 轨是白色静音状态，可以使用鼠标工具取消静音再自行加载音源，可以选择自带的音源音色，也可以使用第三方音色。工程文件中所有的乐器轨都是 MIDI 轨，而音效和打击乐是音频轨，在后面的制作中都写出了对应的节奏型，制作时可以参考，在书中就不一一说明了。

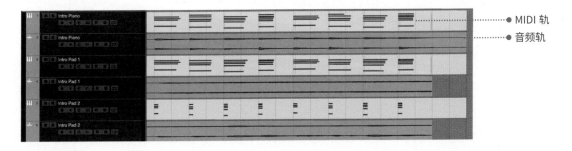

本书的乐曲大部分都取自流行歌曲中的不同段落，所以禁止以任何形式将原曲音频进行售卖或传播。我们在练习中可以对乐曲进行再次编辑和创作，比如移调、变换和声、改变音色、更改曲式、改变速度、增加新的声部和乐器等，最后也可以在这个基础之上创作新的主旋律，还可以录制人声。经过这样的修改，你就可以得到一个全新的作品。

关注公众号，免费获取视频和原版工程文件。

1. 在微信中搜索公众号"Flydi 飞笛音乐"，并关注公众号。

2. 在公众号主界面输入"Cubase 短视频"，后台将自动回复下载二维码。

3. 扫一扫二维码，获取视频和原版工程文件。

合成器音色说明

 本书的乐曲制作要大量使用到原声乐器与合成器音色，原声乐器相信大家都不陌生，但是合成器音色里的英文名称可能大家会比较迷惑，这里简单介绍一下合成器音色分类。

 学习合成器最直接的方式就是试听它的预置音色，这样能够更直观地了解该合成器的风格特点。合成器可以制造出千变万化的声音，因此大部分合成器的音色都可以用于音乐中的旋律、低音、节奏、和声等各个声部。合成器音色大多是按照声音的功能来分类，比如 Bass 类就是低频类的音色，通常用于低音的编写和制作；而 Pad 类就是氛围、铺底类音色，该音色的基本用途是营造氛围感、空间感，使整体音色搭配更协调。下面列举了常见的合成器音色，大家可以参考。

 Bass（低频类乐器）：主要用于低音的编写和制作。

 Lead（旋律类）：主要用于旋律的编写和制作。通常这类音色的声音特性都相对突出，根据音色质感可以划分为 Soft Lead 和 Hard Lead。Soft Lead 高频较少，偏温暖柔和；Hard Lead 高频较多，声音霸气。

 Pad（氛围、铺底类）：这类音色的基本用途是营造氛围感、空间感，使整体的音色搭配更协调。Pad 音色的音头和音尾慢，并伴随大量混响。

 Pluck（拨奏类）：类似传统音乐中的弹拨乐器音色，比如吉他音色，音头很突出，几乎没有什么持续音，可用于主要伴奏乐器的编写。有很多合成吉他、合成竖琴也都归为拨奏类音色。

 Key（键盘类）：类似传统音乐中的钢琴音色，音色相对柔和，比较适合几个音同时演奏，在编曲中可以代替钢琴等声部，作为和声音色来使用。

 Bell（铃声类）：此类音色可以像 Pluck 与 Key 一样使用在音乐中，也可以像 Lead 一样用于旋律等声部的编写。

 String（弦乐类）：此类音色可以像 Pad 一样用于营造氛围感、空间感，也有不少音色可以用于旋律的编写。

 Brass（铜管类）：可以用于旋律与和声类声部的编写，类似于 Key。

 Drum/Perc（打击乐类）：可用于节奏声部的编写。

 Seq/Arp（音序器 / 琶音器）：一组节奏或音高有变化的声音，可以是节奏的变化，也可以是音高的变化，理论上任何音色都可以添加音序器和琶音器来使用。在音乐中听到的很多密集的有规律的声音，很有可能使用了此音色。

 Effect/FX（效果类）：这类音色通常有着比较夸张的效果，在频率及音量的变化上比较明显，通常用于乐段、乐句的衔接处，用来烘托气氛。

CONTENTS
目录

旅行

travel

旅行，
是抛下尘烦，
在不断变换的风景里
转换心情。

带上背包，
带上相机，
带上好奇。

迈着轻快的步伐，
世界，
我来了！

1. 乐曲 1

曲式结构:

小　　节: 12　8　8

曲　　式: A—B—C　　　　歌曲速度: 111

歌曲调性: A♭　　　　　　歌曲拍号: $\frac{4}{4}$

乐曲试听 1-1
视频示范 1-1

A 段制作

和弦进行:

| B♭m　　-　-　-　| E♭9　-　-　-　| A♭maj7　-　-　-　| D♭maj7　-　-　Cm7　|
| B♭m　　-　-　-　| E♭9　-　-　-　| A♭maj7　-　-　-　| D♭maj7　-　-　Cm7　|

电钢琴声部:

　　本首乐曲取自 Doja Cat & SZA 的 *Kiss Me More* 的伴奏,该乐曲获得第 64 届格莱美最佳流行对唱 / 组合奖。这首编曲非常适合用在短视频的背景音乐中,与旅行、自拍、城市生活、生活碎片等类型短视频比较搭配。

　　本首乐曲是三段体,A 段为 12 小节,由于这 12 小节都是以 4 小节为单位重复的,因此这里只示范 8 小节,B 段与 C 段类似,这里就不示范 C 段了。

　　音色选择电钢琴类,整体采用柱式和弦编写,但是在节奏方面比较有特点,第二拍和第四拍的和弦都提前了一个八分音符的时长。整首乐曲用一小节的动机贯穿,一直重复。在现代音乐中,不管是乐曲还是流行歌曲,动机是非常重要的。动机包括节奏律动、和弦运用与织体等内容,写出一个好动机,作品就成功了一半。

视频示范 1-2

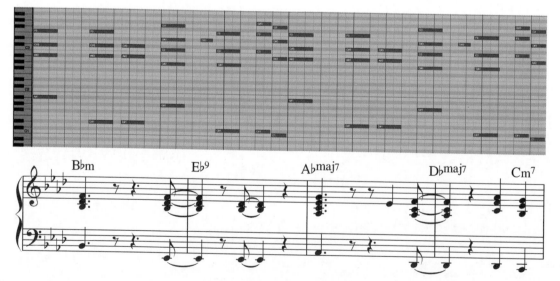

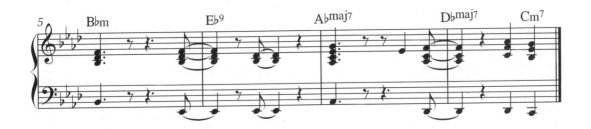

合成键盘声部：

　　除了电钢琴声部以外，还有一轨中提琴拨奏音色及两轨合成键盘音色，由于使用的音符都一样，这里就只示范其中一轨合成键盘声部。音色选择合成器中的 Key 类音色。

视频示范 1-3

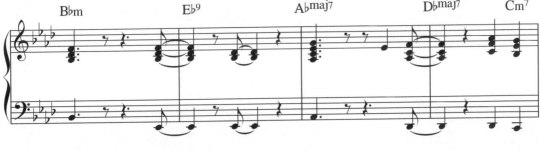

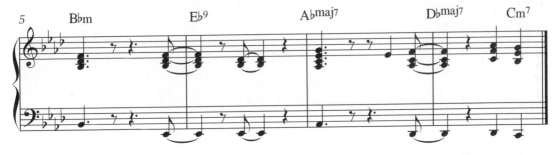

贝斯声部：

　　贝斯声部的编写非常简单，使用的就是和弦根音，节奏与电钢琴声部的低音节奏一致。在制作的时候要注意选择的音色的音域，有个别音色需要高八度或低八度制作。

视频示范 1-4

吉他声部：

　　吉他声部的音色选择电吉他或合成吉他音色。通常情况下使用 MIDI 制作的吉他和实际弹奏的吉他有比较大的区别，所以这里可以把吉他声部理解成一个电子音色的声部。整体编配使用的是分解和弦的形式。

　　吉他声部是本乐曲最重要的部分，不但动机和电钢琴等声部一致，还构建出了旋律动机，让人一听就能记住，整体的律动和其他声部搭配起来也非常和谐。这种写作方式很值得大家学习，特别适合用来创作现代流行音乐。

视频示范 1-5

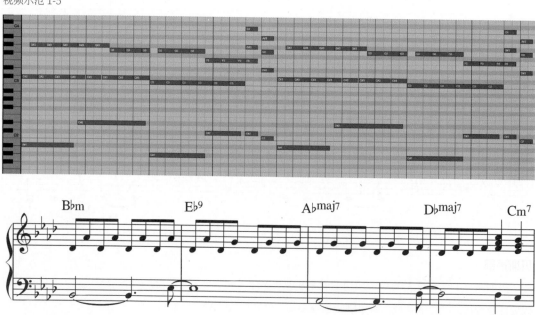

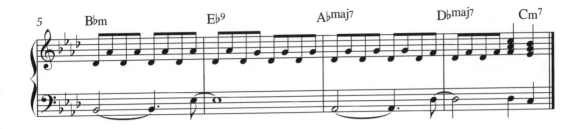

B 段制作

和弦进行：

| B♭m | - | - | - | E♭9 | - | - | - | A♭maj7 | - | - | - | D♭maj7 | - | - | Cm7 | |
| B♭m | - | - | - | E♭9 | - | - | - | A♭maj7 | - | - | - | D♭maj7 | - | - | Cm7 | |

电钢琴声部：

B 段有很多声部与 A 段一样，可以直接复制。

视频示范 1-6

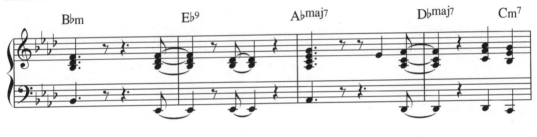

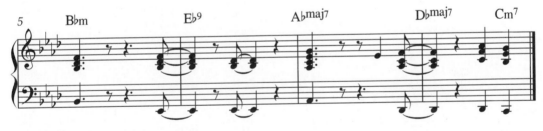

合成键盘声部：

视频示范 1-7

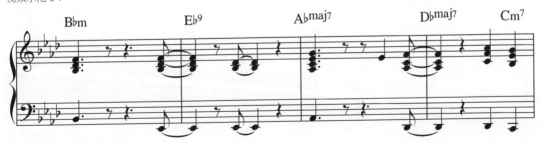

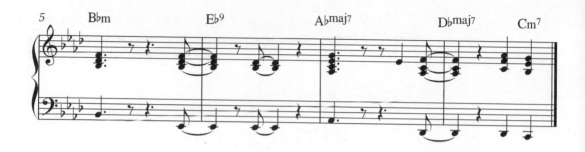

贝斯声部：

贝斯声部与 A 段有些区别，音符基本都是八分音符。

视频示范 1-8

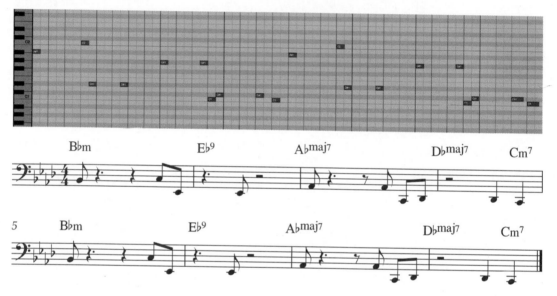

吉他声部：

视频示范 1-9

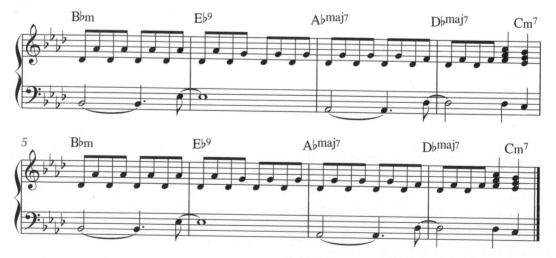

闷音吉他声部：

　　该声部是 B 段新的声部，音色选择 Mute 类的吉他音色。Mute 代表的是吉他的右手闷音技巧，Mute 音色的颗粒性比较好。

视频示范 1-10

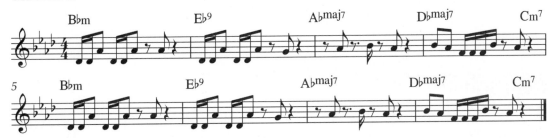

鼓声部：

　　鼓声部是由底鼓、拍手声与踩镲组成，拍手声替代了军鼓的位置。节奏方面也非常好制作，底鼓在每拍的正拍上，拍手声在第二拍和第四拍上，踩镲是以八分音符为单位重复。

视频示范 1-11

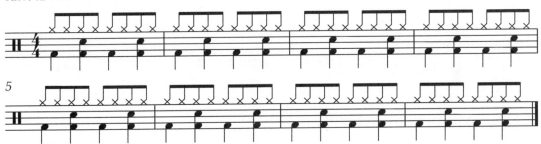

2. 乐曲 2

曲式结构：

小　　节：4 8 8

曲　　式：A—B—C　　　　　　　歌曲速度：90

歌曲调性：C　　　　　　　　　　歌曲拍号：$\frac{4}{4}$

乐曲试听 1-12
视频示范 1-12

A 段制作

和弦进行：

F^{maj7}　- - -　| Em^7　- - -　| Dm^7　- - -　| C^{maj7}　- - -　|

钢琴声部：

该乐曲取自 Justin Bieber 的 *Peaches* 的伴奏，其编曲非常适合用在短视频的背景音乐中，与旅行、城市生活、生活碎片等类型的短视频很搭配，听起来富有都市感，整体的律动听起来也很放松。

本乐曲是三段体。A 段由 4 小节构成，编配很简单，由钢琴声部和铺底声部组成，钢琴的音色稍微有点特别，可以参考视频示范进行选择，也可以自行选择钢琴音色或电钢琴音色。整体的编写方式是柱式和弦的形式，和弦是低音下行，这里的右手乐段的编写也可以自行改变，不一定要和乐谱中的一样。

视频示范 1-13

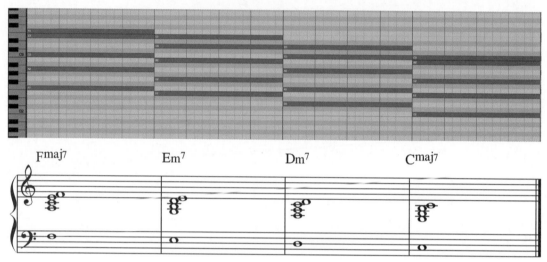

合成铺底声部：

音色选择合成器中的 Pad 类。该声部的编写与常规的铺底声部的编写方式不太一样，通常铺底声部都是柱式和弦，而这里只编写旋律，再加入了音程。要注意这里高音谱号的旋律声部的音量要大一些，而低音谱号的要小一些，起到点缀的作用。

视频示范 1-14

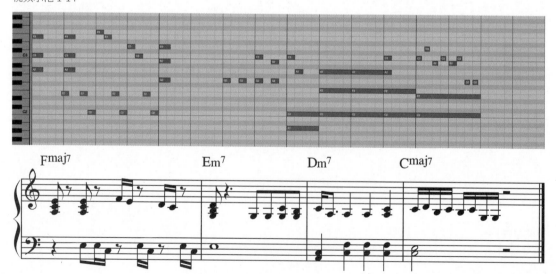

B 段制作

和弦进行：

| F^{maj7} | - | - | - | Em^7 | - | - | - | Dm^7 | - | - | - | C^{maj7} | - | - | - |
| F^{maj7} | - | - | - | Em^7 | - | - | - | Dm^7 | - | - | - | C^{maj7} | - | - | - |

鼓声部：

从 B 段开始进入鼓声部，鼓声部由底鼓、军鼓、踩镲、拍手声组成，拍手声在第二拍和第四拍出现。下面是底鼓、军鼓、踩镲的乐谱。

视频示范 1-15

钢琴声部 1：

钢琴声部 1 与 A 段是一样的，可以直接复制。

视频示范 1-16

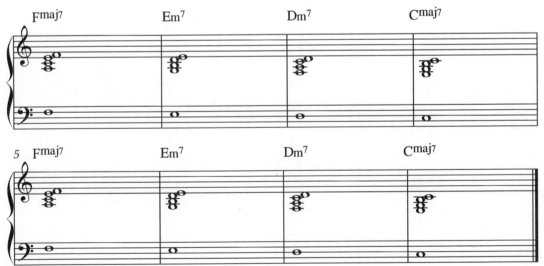

钢琴声部 2：

钢琴声部 2 与声部 1 有比较大的区别，钢琴声部 2 由中高音组成，在音符上也有一些变化。

视频示范 1-17

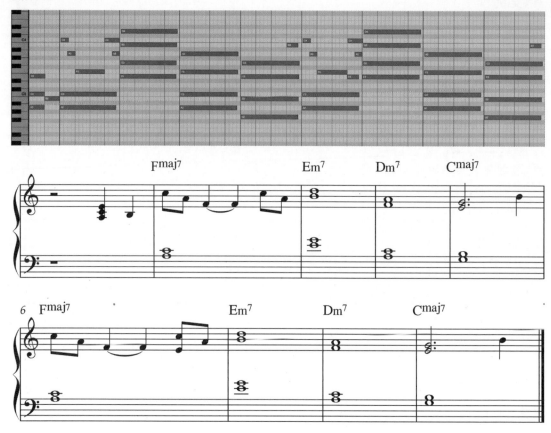

电钢琴声部：

电钢琴声部与钢琴声部 1 比较像，可以直接复制过来修改，删除和弦的最高音，保留下面的三个音。

视频示范 1-18

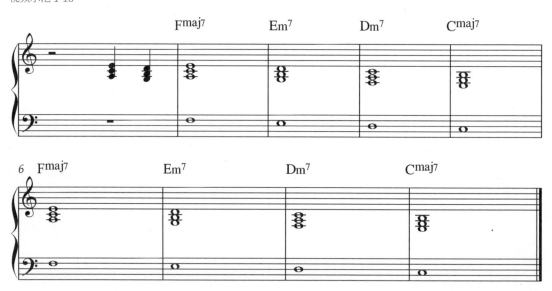

合成铺底声部：

合成铺底声部与电钢琴声部的音符一样，复制过来即可。

视频示范 1-19

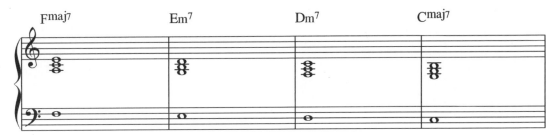

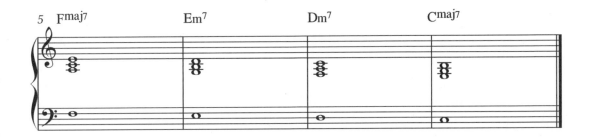

贝斯声部：

贝斯声部要稍微复杂一些，旋律中加入了少量三十二分音符，三十二分音符能使整体的律动听起来有一点延迟的感觉，有一定的摇摆感。

视频示范 1-20

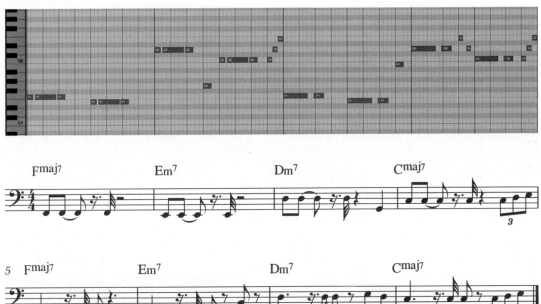

3. 乐曲 3

曲式结构：

小　　节：12 8 10

曲　　式：A—B—C　　　歌曲速度：118

歌曲调性：Am　　　歌曲拍号：$\frac{4}{4}$

乐曲试听 1-21
视频示范 1-21

A 段制作

和弦进行：

Am － － － | Dm － － － | G － － － | C － － － |

Am － － － | Dm － － － | G － － － | C － － － |

Am － － － | Dm － － － | E⁷ － － － | E⁷ － － － |

电钢琴声部：

该乐曲取自 Miley Cyrus 的 *Flowers* 的伴奏，其编曲与旅行、城市生活、穿搭、好物分享、生活碎片等类型的短视频十分搭配，听起来非常有律动感，也很阳光。

本首乐曲是三段体结构，使用的是和声小调，各个段落的编配有些相似的地方，为了节约篇幅，这里只示范 A 段与 B 段。

A 段是 12 小节，电钢琴声部使用的是分解和弦与柱式和弦相结合的编写方式。电钢琴声部为主要的伴奏与律动声部。

视频示范 1-22

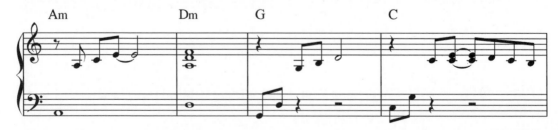

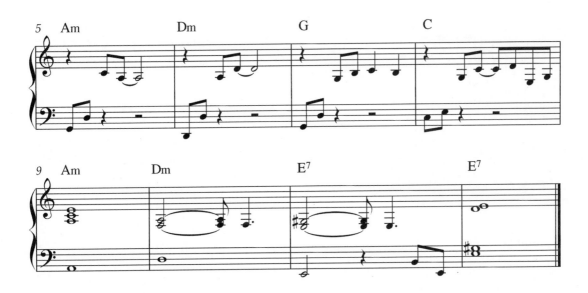

合成铺底声部：

　　合成铺底声部使用了柱式和弦的编写方式，音色选择 Pad 类音色。

视频示范 1-23

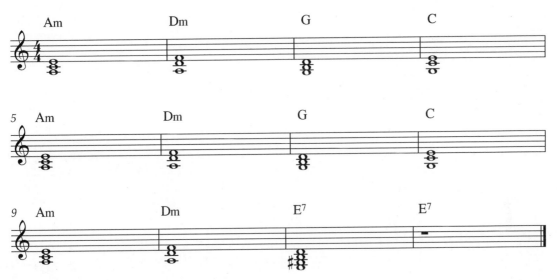

贝斯声部：

　　贝斯声部整体的律动是以一小节为单位循环，该声部在整首歌曲中也比较重要。

视频示范 1-24

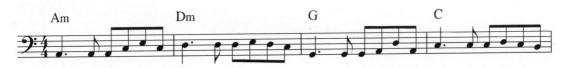

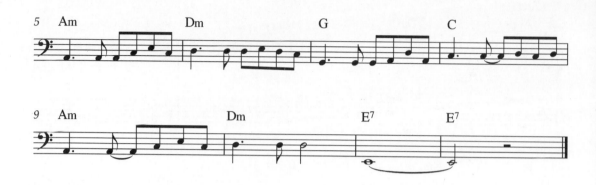

B 段制作

和弦进行：

Am - - - | Dm - - - | G - - - | C - - - |
Am - - - | Dm - - - | G - - - | C - - - |

电钢琴声部：

电钢琴声部整体还是柱式和弦的编写方式。

视频示范 1-25

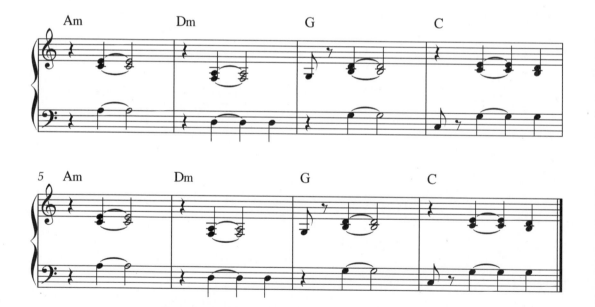

鼓声部：

鼓声部由底鼓、军鼓、踩镲组成，节奏型也很简单，底鼓在每一拍的正拍上，军鼓在第二拍和第四拍上，踩镲在第一拍和第三拍上。

视频示范 1-26

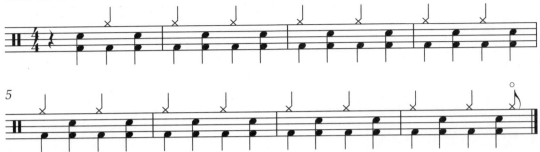

贝斯声部：

贝斯声部整体的律动还是以一小节为单位循环，和 A 段的律动有一些区别，可以直接复制过来再修改。

视频示范 1-27

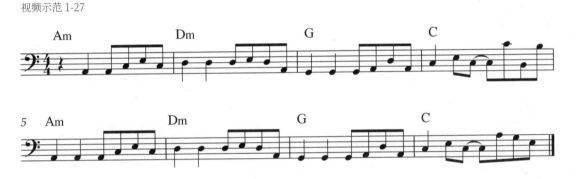

吉他声部：

吉他声部整体的律动是按照八分音符的节奏来循环，音色选择 Mute 类的闷音音色。

视频示范 1-28

第二章

2

短视频
分类标签

摄影

photography

捕捉光影，
在不断变换的镜头里
记录故事与风景。

用镜头说话，
用不同的角度展现生活。

时光匆匆，
但定格的美好永恒。

1. 乐曲 1

曲式结构：

小　　节：8　8

曲　　式：A—B　　　　　　　　歌曲速度：85

歌曲调性：F#　　　　　　　　　歌曲拍号：$\frac{4}{4}$

乐曲试听 2-1
视频示范 2-1

A 段制作：

和弦进行：

F# - A#m$^{11}$ - | B$^{(add9)}$ - C#$^{(sus4)}$ - | D#m$^{7}$ - A#m$^{11}$ - | B$^{(add9)}$ - C#$^{(sus4)}$ - |

F# - A#m$^{11}$ - | B$^{(add9)}$ - C#$^{(sus4)}$ - | D#m$^{7}$ - A#m$^{11}$ - | B$^{(add9)}$ - C#$^{(sus4)}$ - |

钢琴声部：

　　本首乐曲是一首听起来较为愉悦与放松的乐曲，整首乐曲围绕钢琴声部来编配，在制作各个段落时可以先制作钢琴声部，音色选择原声钢琴类。

　　钢琴声部运用了持续音的技巧，也就是使用各个小节不同和弦的共同可用音，比如，第一小节与第二小节的第一拍都使用一样的音符，这种编写方式就会出现各种引申和弦，听起来也比较有现代感。钢琴声部在节奏律动方面也有固定的形态，每小节第一拍和第二拍都使用了固定的节奏律动，而第三拍和第四拍就可以用不同的音符。

视频示范 2-2

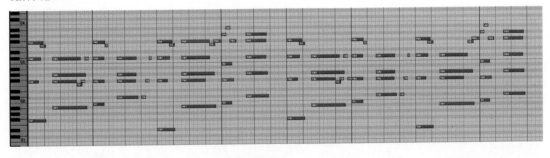

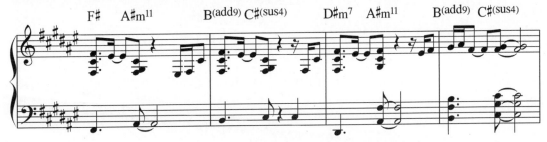

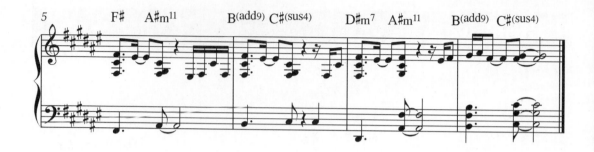

鼓声部:

鼓声部由底鼓、军鼓及踩镲组成，音色选择原声鼓音色。原曲工程文件使用了音频采样来制作，并叠加了音色，让底鼓和军鼓的音色更为强劲有力。我们制作时使用 MIDI 就可以，也不需要叠加音色。这里要注意踩镲部分的节奏，有许多十六分音符三连音。

视频示范 2-3

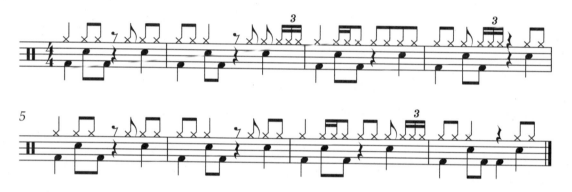

贝斯声部:

贝斯声部选择原声贝斯音色，原曲是使用"Trilian"贝斯音源制作的。注意原曲在制作中有个别音符使用了滑音技巧，这个技巧我们不制作也是可以的。

视频示范 2-4

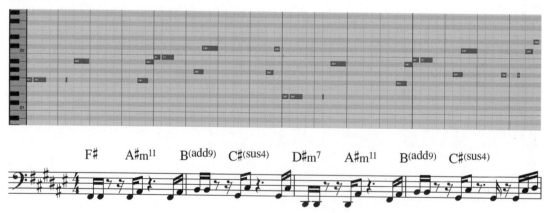

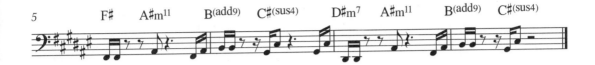

合成拨奏声部：

　　原曲使用了 Serum 合成器来制作合成拨奏声部，这里可以选择类似的合成音色。该声部只使用两个音和固定的节奏律动贯穿整个段落，听起来也有点像吉他的分解和弦。

视频示范 2-5

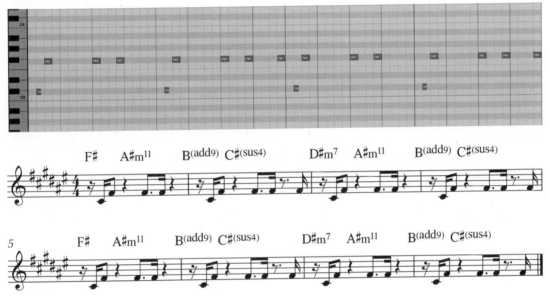

吉他声部：

　　吉他声部在第四小节出现，原曲使用的是 Kontakt 中的吉他音源，这里可以选择软件自带的吉他音色制作。这里吉他的写法也是固定音型加固定节奏型，这种写法与分解和弦类似。分解和弦通常都是弹奏和弦音，但是这里要注意，音符的选择需要考虑到各个小节和弦与弹奏的音符之间的关系。

视频示范 2-6

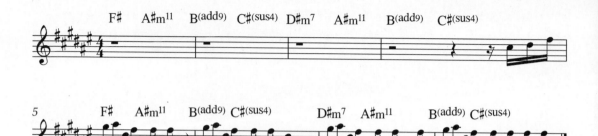

B 段制作

和弦进行：

D#m$^7$ - C#/E# - | F#/A# - B$^{(add9)}$ - | D#m$^7$ - C#$^{(add9)}$/E# - | F# - B$^{(add9)}$ - |

D#m$^7$ - C#/E# - | F#/A# - B - | D#m$^7$ - C#/E# - | B - - - |

响指声部：

 B 段整个段落的编配与主歌、副歌有比较大的差异，在节奏声部中加入了响指声部，该声部在每小节的第二拍和第四拍出现。音色可以选择打击乐中 Snap 音色。下面乐谱中军鼓的位置是响指，最后一小节后两拍为嗵鼓。

视频示范 2-7

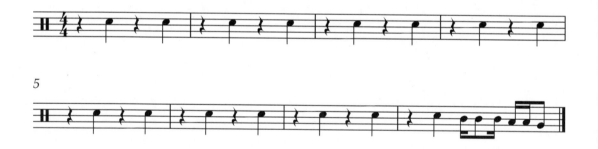

合成键盘声部 1：

 B 段使用合成键盘声部代替了之前的钢琴声部，原曲使用的是 Omnisphere 音源，音色可以选择 Pluck 类音色，也可以选择 Key 类音色。在编写上使用了柱式和弦，并有固定的律动。原曲中该声部叠加了两轨，每一轨使用的音符没有固定标准，使用和弦音就可以，可以适当增加或减少音符。

视频示范 2-8

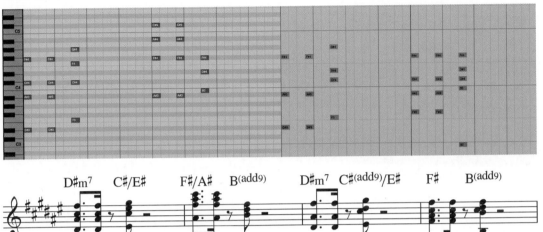

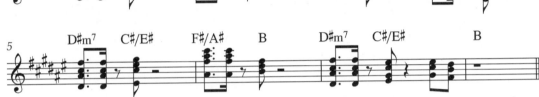

合成键盘声部 2：

视频示范 2-9

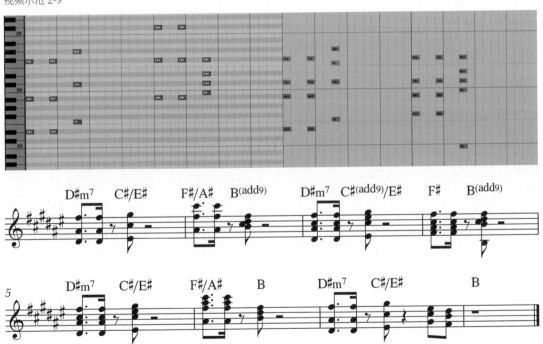

贝斯声部：

贝斯声部需要新建轨道来制作，需要使用到合成贝斯音色，原曲使用的音源是 Spire。

视频示范 2-10

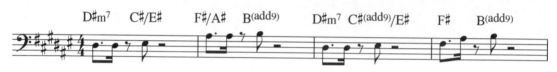

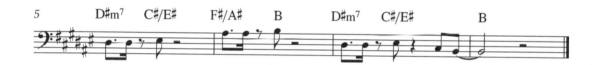

合成铺底声部 1：

合成铺底声部为柱式和弦的编写方式，原曲使用了三轨来编配，在这里制作两轨，音色选择 Pad 类，原曲使用的是 Omnisphere 音源。

视频示范 2-11

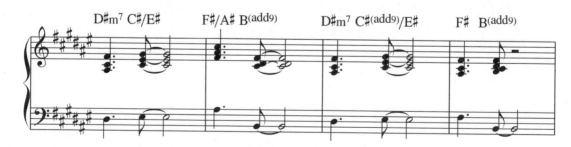

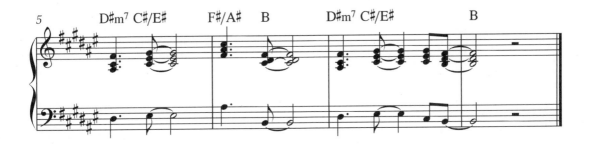

合成铺底声部 2：

视频示范 2-12

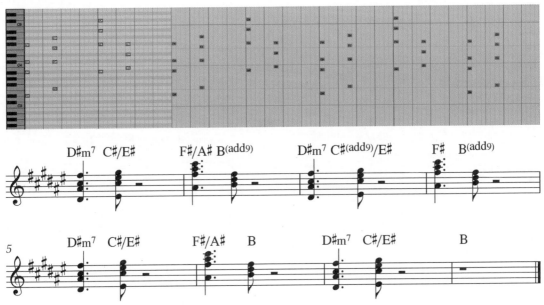

吉他声部：

　　吉他声部原曲使用的是 Kontakt 中的吉他音源，我们可以选择自带的吉他音色制作，选择名称中带有 Mute 后缀的音色就可以。这里吉他的写法也是固定音型加固定节奏型。

视频示范 2-13

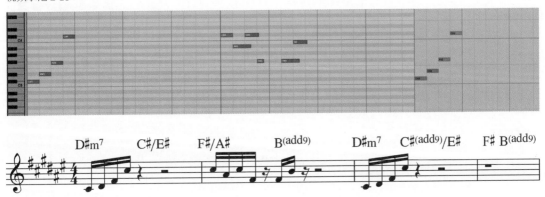

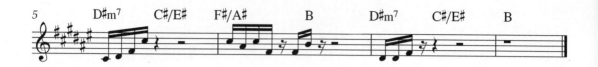

钟琴声部：

　　钟琴声部与吉他声部相呼应，在吉他音符空白的地方编配钟琴声部，形成了对位的感觉。这里也可以选择合成钟琴音色，选择名称中带有 Bell 后缀的音色即可。

视频示范 2-14

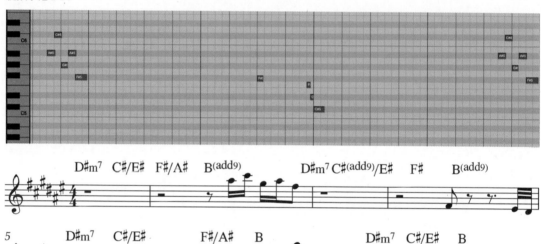

2. 乐曲 2

曲式结构：

小　　节：8

曲　　式：A　　　　歌曲速度：137

歌曲调性：Fm　　　歌曲拍号：$\frac{4}{4}$

乐曲试听 2-15
视频示范 2-15

A 段制作

和弦进行：

D^\flat　–　–　–　|　$B^\flat m^6$　–　–　–　|　Fm^7　–　–　–　|　Fm^7　–　–　–　|

D^\flat　–　–　–　|　$B^\flat m^6$　–　–　–　|　Fm^7　–　–　–　|　Fm^7　–　–　–　|

鼓声部：

　　本乐曲挑选了一首配乐作品进行模仿制作。该作品经常用作风景类视频的背景音乐，前半段听起来比较柔和，适合表现优美的风光，后半段进入鼓声部以后，比较适合表现雄伟壮丽的景色。由于本乐曲比较长，而且前半段相对来说编配比较简单，这里就不进行示范了。下面将示范高潮段落的最后 8 小节，也是乐器轨道使用最多的小节。

　　鼓声部由底鼓、军鼓、踩镲组成，而踩镲分为闭镲和开镲，正拍为闭镲，反拍为开镲；底鼓在每拍的正拍上。

视频示范 2-16

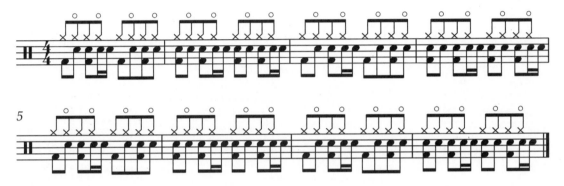

合成铺底声部：

　　合成铺底声部原曲也叠加了三轨，这里只示范以和声为主的一轨，音色选择合成人声类。

视频示范 2-17

贝斯声部 1：

　　贝斯一共有三轨，这里只示范其中有特点的两轨。第一轨为长音，音色要选择比较柔和的合成贝斯音色，主要起到融合各声部的作用。

视频示范 2-18

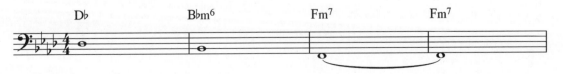

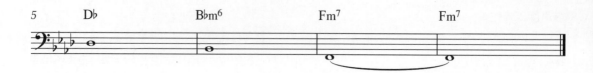

贝斯声部 2：

第二轨为律动轨，体现出了整首乐曲的律动，使用了八度重复的演奏方式，音色要选择音头较强的合成贝斯音色。

视频示范 2-19

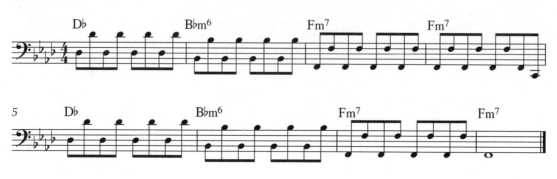

钢琴声部：

钢琴声部演奏了主旋律。

视频示范 2-20

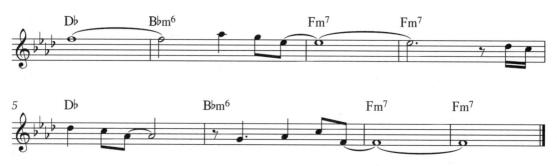

合成旋律声部 1：

合成旋律声部有两轨，两轨都是一直重复固定的节奏型，有点琶音的感觉。

视频示范 2-21

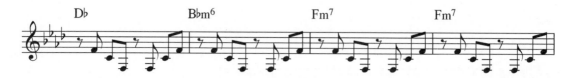

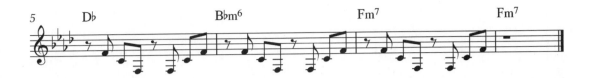

合成旋律声部 2：

视频示范 2-22

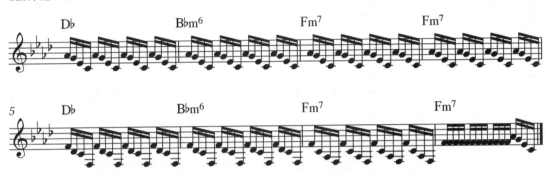

3. 乐曲 3

曲式结构：

小　　节：12　8

曲　　式：A—B

歌曲调性：E♭

歌曲速度：130

歌曲拍号：$\frac{4}{4}$

乐曲试听 2-23
视频示范 2-23

A 段制作

和弦进行：

Cm　-　-　-　| Cm　-　-　-　| Cm　-　-　-　| Cm　-　-　-　|

Cm　-　-　-　| Cm　-　-　-　| Cm　-　-　-　| Cm　-　-　-　|

Cm　-　-　-　| Cm　-　-　-　| Cm　-　-　-　| Cm　-　-　-　|

合成贝斯声部：

　　该乐曲 A 段由 12 小节构成，音色选择合成 Bass 类音色。由于整个段落都是 Cm 和弦，所以一直是以 C 音为根音来重复变化。

视频示范 2-24

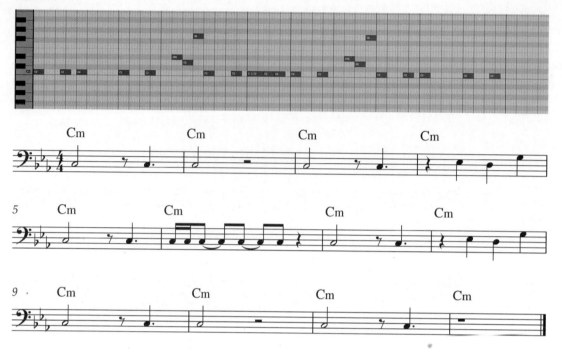

合成旋律声部：

音色选择合成 Lead 类音色，整个编配方式是以两小节的节奏动机重复。

视频示范 2-25

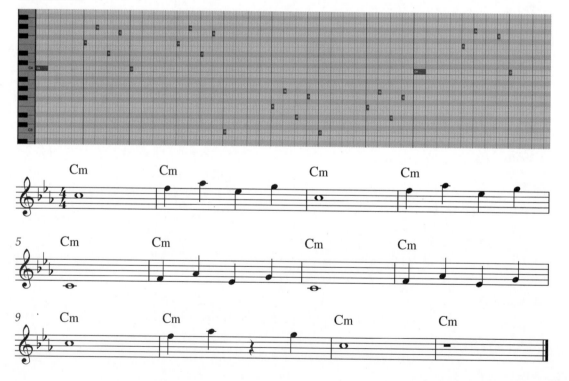

鼓声部：

音色选择合成鼓类。该段落的底鼓比较密集，而且踩镲有许多十六分音符三连音，这里记谱统一记成了八分音符，在制作的时候可以模仿视频示范制作成十六分音符三连音。

视频示范 2-26

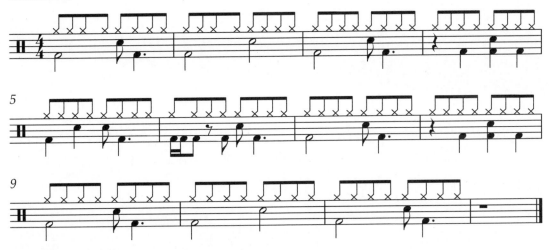

B 段制作

和弦进行：

A♭ - - - | Cm - - - | E♭ - - - | Gm - - - |

A♭ - - - | Cm - - - | E♭ - - - | E♭ - - - |

合成贝斯声部：

B 段整个编配与 A 段有比较大的差别。B 段由 8 小节构成，音色选择合成 Bass 类音色，制作非常简单，以全音符长音为主。

视频示范 2-27

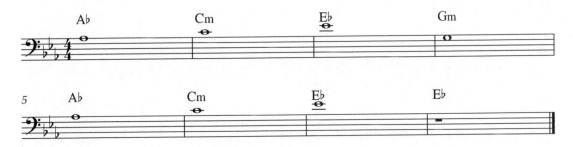

合成铺底声部：

原曲的合成铺底声部也叠加了多轨，这里只示范其中一轨，音色选择 Pad 类音色。

视频示范 2-28

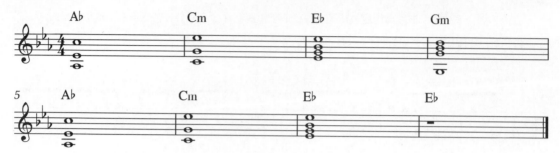

弦乐声部：

音色可以选择合成类弦乐组或真弦乐组音色，要注意音色的特性和技巧，最好选择顿弓技巧的音色，有比较强的音头和很短的尾音。乐谱是以八分音符来记谱，实际制作时是十六分音符。

视频示范 2-29

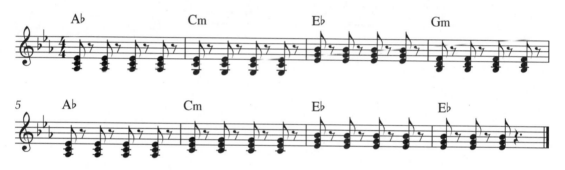

铜管声部：

铜管声部选择铜管组合奏音色。

视频示范 2-30

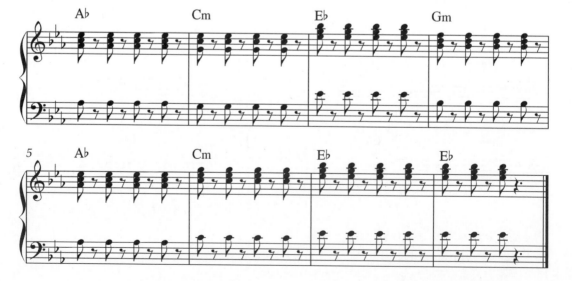

鼓声部：

　　鼓声部与 A 段类似，这里要注意军鼓的音色变为了拍手声（Clap）的音色。

视频示范 2-31

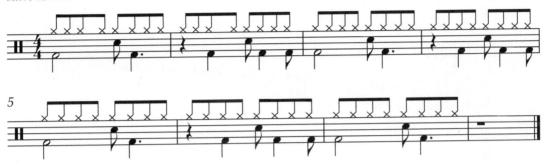

自拍

selfie

无需他人的认可,
我就是自己的明星。

用镜头记录生活点滴,
让美好的瞬间成为回忆。

每张自拍都是对生活的热爱,
也是对当下最好的见证。

摆好姿势,
按下快门,
这一刻的"我"最美!

1. 乐曲 1

曲式结构：

小　　节：4　8

曲　　式：A—B　　　　　歌曲速度：70

歌曲调性：Am　　　　　歌曲拍号：$\frac{4}{4}$

乐曲试听 3-1
视频示范 3-1

A 段制作

和弦进行：

Am　-　G$^6$　-　|　F$^{maj7}$　-　G$^6$　-　|　Am　-　G$^6$　-　|　F$^{maj7}$　-　G$^6$　-　|

钢琴声部：

　　本首乐曲的 A 段是 4 小节，可以首先制作钢琴声部。音色选择原声钢琴类音色，编写方式是基本的柱式和弦形式。

视频示范 3-2

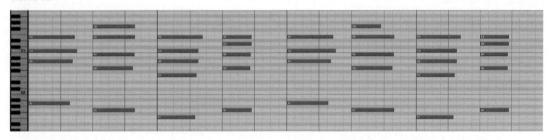

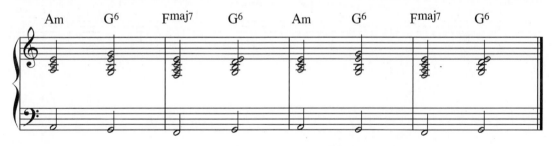

合成铺底声部：

　　音色选择合成器中的 Pad 类音色，合成铺底声部的编写方式与钢琴的柱式和弦相似，音符与钢琴声部也类似。

视频示范 3-3

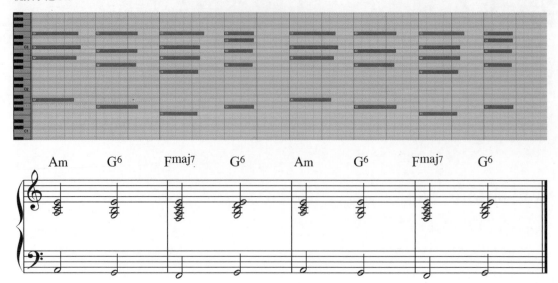

合成旋律声部：

 合成旋律声部音色使用的是合成人声，选择类似的音色即可。

视频示范 3-4

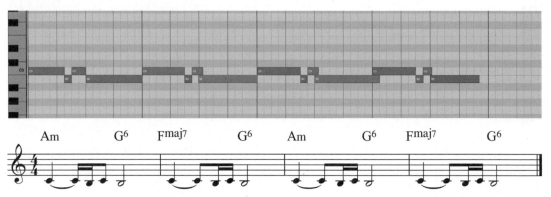

B 段制作

和弦进行：

 Am － F G | Am － F G | Am － F G | Am － G F |

 Am － F G | Am － F G | Am － F G | Am － － － |

鼓声部：

 本首乐曲的 B 段有 8 小节，整体的风格与 A 段有比较大的差别，节奏型是以一小节为单位重复。鼓声部音色可以选择类似的电鼓音色。

视频示范 3-5

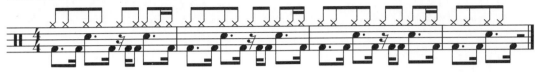

合成贝斯声部：

音色选择合成器中的 Bass 类音色。

视频示范 3-6

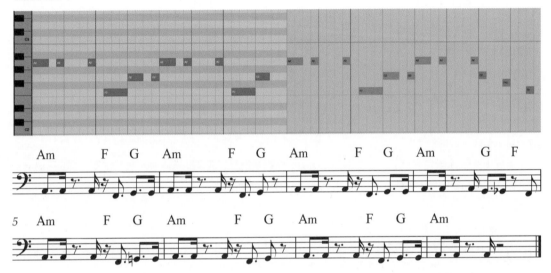

合成拨奏声部：

音色选择合成器中的 Pluck 类音色。

视频示范 3-7

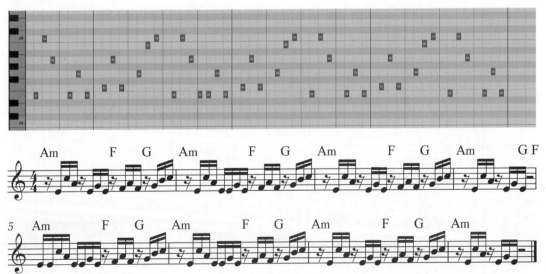

2. 乐曲 2

曲式结构：

小　　节：8　8

曲　　式：A—B　　　　　　歌曲速度：110

歌曲调性：F#m　　　　　　歌曲拍号：$\frac{4}{4}$

乐曲试听 3-8
视频示范 3-8

A 段制作

和弦进行：

| F#m - - - | F#m - - - | F#m - - - | F#m - - - |

| F#m - - - | F#m - - - | F#m - - - | F#m - - - |

鼓声部：

　　本首乐曲的 Λ 段是 8 小节，音色选择电子类的鼓组音色。节奏型非常简单，底鼓在每一拍的正拍上，军鼓在第二拍和第四拍上。第五小节踩镲进入，以十六分音符重复。

视频示范 3-9

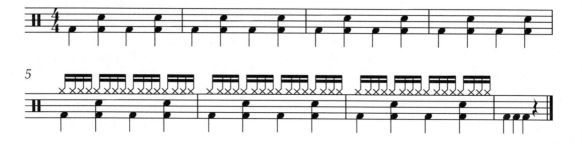

贝斯声部：

　　音色选择合成器中的 Bass 类音色。A 段整体只使用了一个和弦，所以贝斯也固定使用一个音，只有在第四小节和第八小节有些变化。

视频示范 3-10

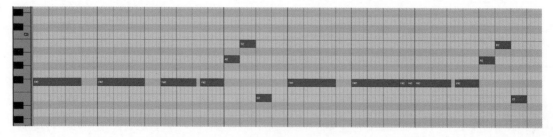

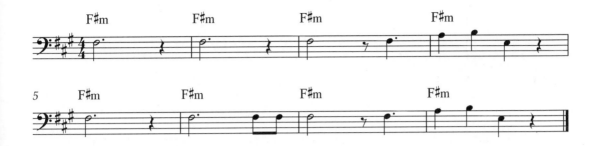

合成旋律声部：

音色选择合成器中的 Lead 类音色。

视频示范 3-11

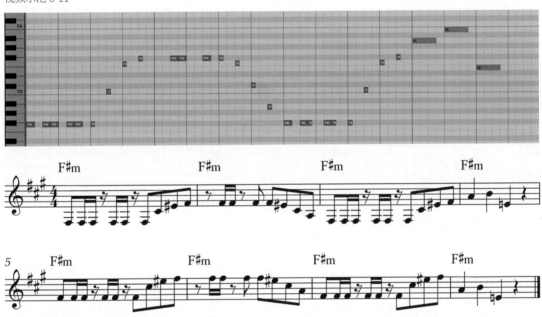

B 段制作

和弦进行：

| F#m - - | F#m - - | F#m - - | F#m - - |

| F#m - - | F#m - - | F#m - - | F#m - - |

鼓声部：

本首乐曲的 B 段是 8 小节，音色选择电子类的鼓组音色。这段节奏要比 A 段复杂很多，特别是踩镲，有很多三十二分音符。由于记谱过于复杂，这里都统一用十六分音符记谱，制作时可以参考视频示范模仿制作。

视频示范 3-12

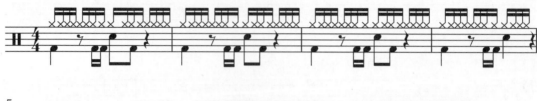

视频示范 3-12 续

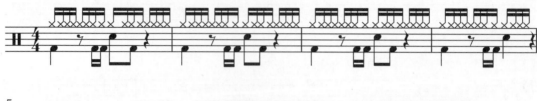

贝斯声部：

音色选择合成器中的 Bass 类音色。贝斯声部非常简单，基本都是长音。

视频示范 3-13

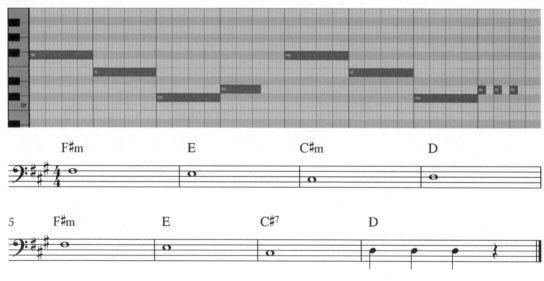

钢琴声部：

音色选择原声钢琴类音色，编写方式是基本柱式和弦的形式。

视频示范 3-14

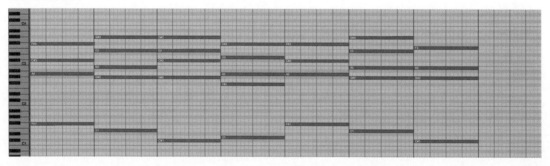

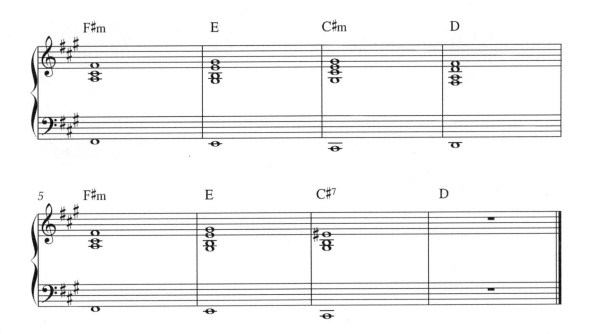

合成铺底声部：

音色选择合成器中的 Pad 类音色，合成铺底声部的编写方式与钢琴的柱式和弦类似，制作时要注意音色的音域。

视频示范 3-15

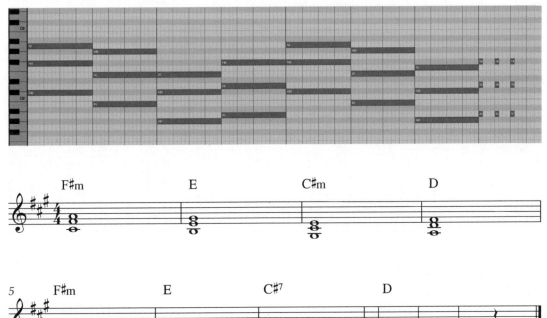

3. 乐曲 3

曲式结构：

小　　节：4　8

曲　　式：A—B　　　　歌曲速度：75

歌曲调性：D　　　　　歌曲拍号：$\frac{4}{4}$

乐曲试听 3-16
视频示范 3-16

A 段制作

和弦进行：

Em9 - - - | F$^\sharp$m$^7$ - A/B - | Em9 - - - | F$^\sharp$m$^7$ - Gm7 - |

合成铺底声部：

本首乐曲的 A 段是 4 小节，音色选择合成器中的"Pad"类音色。

视频示范 3-17

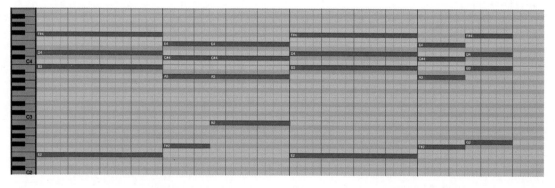

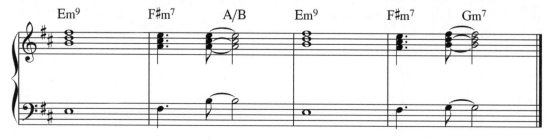

合成拨奏声部：

音色选择合成器中的 Pluck 类音色。

视频示范 3-18

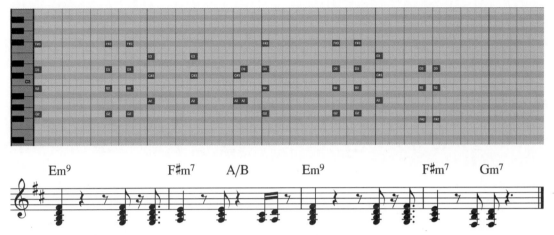

贝斯声部：

音色选择合成器中的 Bass 类音色。

视频示范 3-19

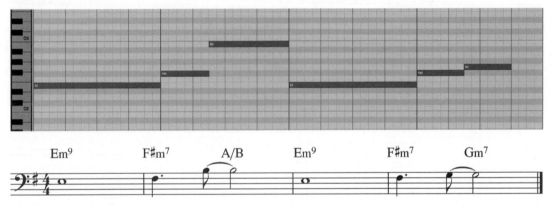

B 段制作

和弦进行：

F#m - - - | F#m - - - | F#m - - - | F#m - - - |

F#m - - - | F#m - - - | F#m - - - | F#m - - - |

鼓声部：

本首乐曲的 B 段是 8 小节，音色选择电子类的鼓组音色。这段节奏比较复杂，特别是踩镲，有很多三十二分音符，同样，这里统一用十六分音符记谱，制作时可以参考视频示范模仿制作。

视频示范 3-20

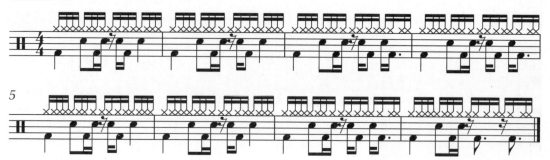

合成铺底声部：

音色选择合成器中的 Pad 类音色，编写方式是基本的柱式和弦形式。B 段的和声都是以两小节为单位重复，所以制作起来很简单，制作好两小节之后复制就可以。

视频示范 3-21

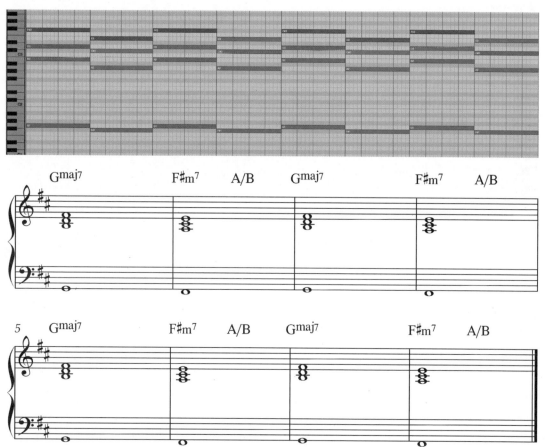

贝斯声部：

音色选择合成器中的 Bass 类音色。

视频示范 3-22

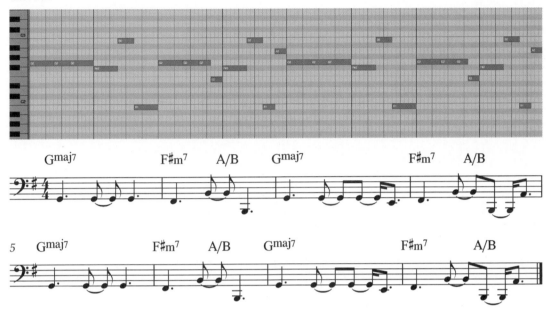

合成拨奏声部：

音色选择合成器中的 Pluck 类音色。

视频示范 3-23

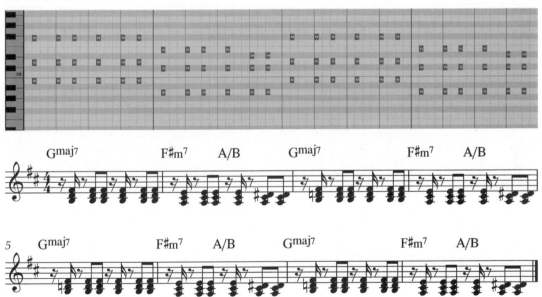

合成键盘声部：

音色选择合成器中的 Key 类或 Pluck 类音色。这里需要使用到延迟效果，比如演奏一个四分音符的柱式和弦，实际听到的是十六分音符的演奏，有一点像延时的感觉。

视频示范 3-24

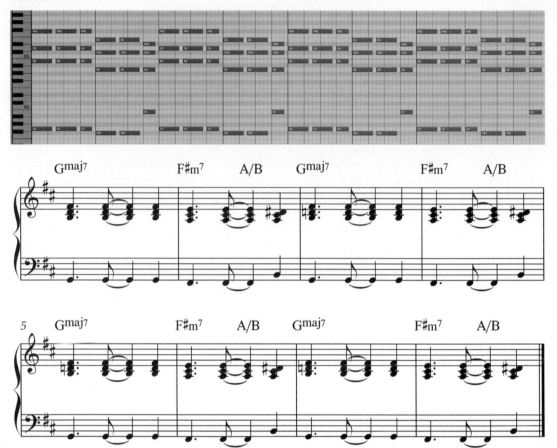

美食

gourmet

美食，
是人间的烟火气。

从北到南，
从东到西，
每一道菜，
每一种小吃，
都有一段故事。

我想踏上寻美之旅，
尝遍美味佳肴，
这不仅是一次味觉的享受，
也是一次人生的探索！

1. 乐曲 1

曲式结构：

小　　节：4　8

曲　　式：A—B　　　　　　　歌曲速度：75

歌曲调性：D　　　　　　　　歌曲拍号：$\frac{4}{4}$

乐曲试听 4-1
视频示范 4-1

A 段制作

和弦进行：

Bm - - - | A - - - | Bm - - - | A - - - |

合成铺底声部：

　　本首乐曲的 A 段是 4 小节。可以首先制作合成铺底声部，音色选择合成器中的 Pad 类音色，合成铺底声部的编写方式是柱式和弦形式。

视频示范 4-2

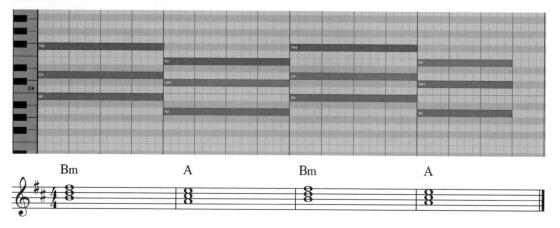

合成拨奏声部：

　　音色选择合成器中的 Pluck 类音色，使用的音符与合成铺底声部一样。合成拨奏声部使用了两轨，分别是高八度音符与低八度音符，整体的节奏动机是以一小节来重复，这里只示范其中一轨。

视频示范 4-3

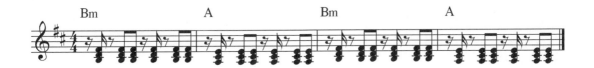

合成旋律声部：

　　音色可以选择合成器中的 Key 类或 Pluck 类音色，整体的编写方式是以十六分音符为单位，并以分解和弦的形式编写。原曲使用了四轨来叠加音色，音符都是一样的，这里只示范其中一轨。

视频示范 4-4

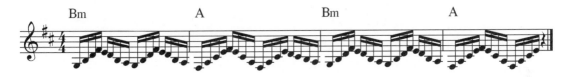

B 段制作

和弦进行：

G^maj7　　－　　－　　－　　| F#m^7　　－　　－　　－　　| G^maj7　　－　　－　　－　　| F#m^7　　－　　－　　－　　|

G^maj7　　－　　－　　－　　| F#m^7　　－　　－　　－　　| G^maj7　　－　　－　　－　　| F#m^7　　－　　－　　－　　|

合成铺底声部：

　　本首乐曲的 B 段有 8 小节，音色与 A 段一样，合成铺底声部的编写方式是柱式和弦形式。

视频示范 4-5

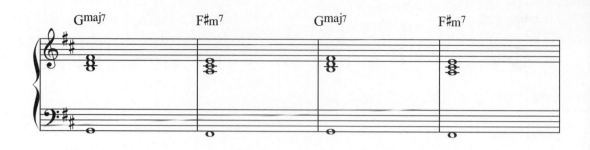

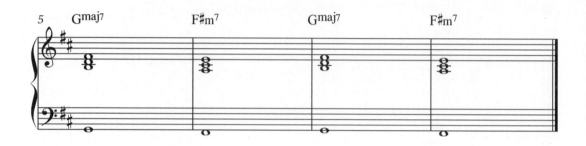

合成拨奏声部：

音色选择合成器中的 Pluck 类音色，使用的音符与 A 段一样。

视频示范 4-6

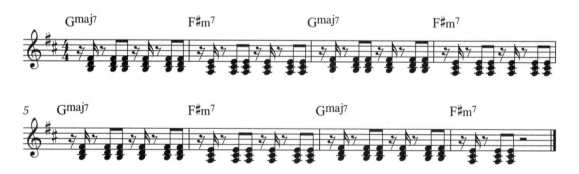

合成旋律声部：

音色可以选择合成器中的 Key 类或 Pluck 类音色，使用的音符与 A 段一样。

视频示范 4-7

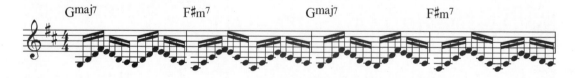

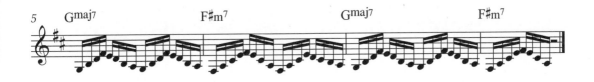

鼓声部：

　　音色选择电子鼓类音色，这里要特别注意军鼓的音色，可以参考视频示范制作。踩镲声部节奏过于密集，因此记谱要比实际时值长一倍，比如乐谱中是八分音符的要制作成十六分音符。

视频示范 4-8

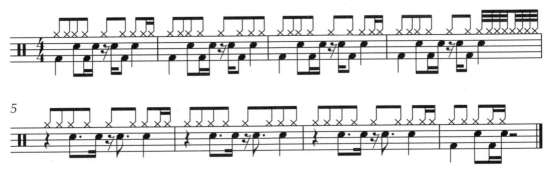

贝斯声部：

　　音色选择合成 Bass 类音色。这一段的贝斯前四小节的编写方式与后四小节有比较大的区别，所以需要建立两轨来制作。前四小节是和弦根音的长音；后四小节是很短促的音，需要使用十六分音符来制作。

视频示范 4-9

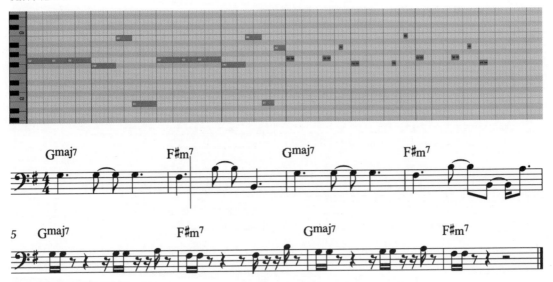

2. 乐曲 2

曲式结构：

小 节：8

曲 式：A

歌曲调性：A

歌曲速度：100

歌曲拍号：$\frac{4}{4}$

乐曲试听 4-10

视频示范 4-10

A 段制作

和弦进行：

A$^{(add9)}$ - - - | E$^{(add9)}$ - - - | F$^\sharp$m$^7$ - - - | D$^{maj7}$ - - - |

A$^{(add9)}$ - - - | E$^{(add9)}$ - - - | F$^\sharp$m$^7$ - - - | F$^\sharp$m$^7$ - - - |

鼓声部：

鼓声部由底鼓、军鼓及踩镲构成，音色选择原声鼓音色。这里要注意踩镲部分的节奏，有许多十六分音符三连音。

视频示范 4-11

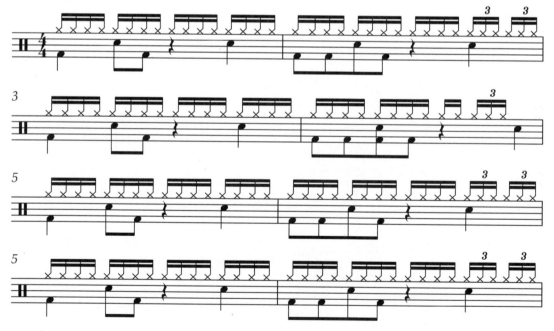

合成键盘声部：

音色可以选择合成器中的 Key 类或 Pluck 类音色，节奏动机都是按一小节重复。这里要注意很多和弦都加入了九音。原曲也叠加了几轨，音符与节奏基本是一样的，这里只示范其中一轨。

视频示范 4-12

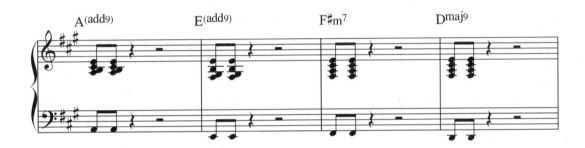

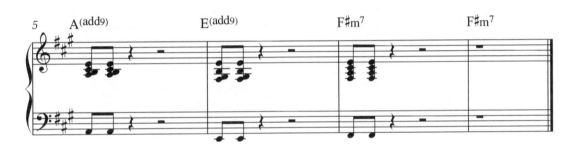

合成铺底声部：

音色选择合成器中的 Pad 类音色，合成铺底声部的编写方式是柱式和弦形式。

视频示范 4-13

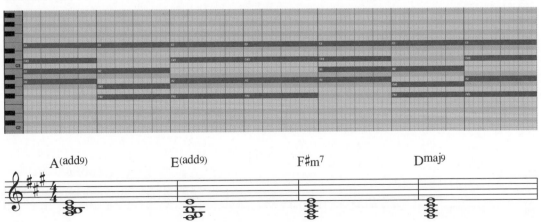

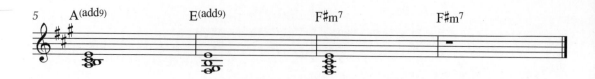

合成贝斯声部：

音色选择合成器中的 Bass 类音色。

视频示范 4-14

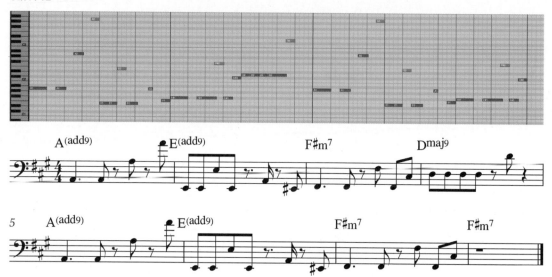

合成旋律声部：

音色选择合成器中的 Lead 类音色。

视频示范 4-15

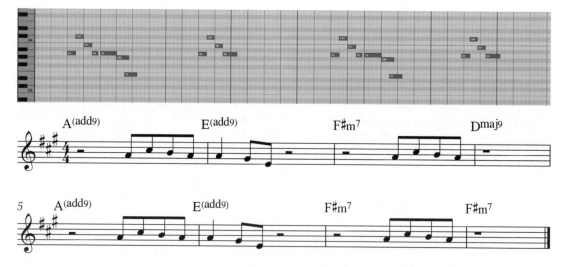

3. 乐曲 3

曲式结构：

小　　节：8　8

曲　　式：A—B　　　　　　　　歌曲速度：130

歌曲调性：D♯m　　　　　　　　歌曲拍号：$\frac{4}{4}$

乐曲试听 4-16
视频示范 4-16

A 段制作

和弦进行：

D♯m　-　-　-　| G♯m　-　-　-　| B　-　-　-　| A♯　-　-　-　|

D♯m　-　-　-　| G♯m　-　-　-　| F♯　-　-　-　| A♯　-　-　-　|

鼓声部：

鼓声部是由底鼓、军鼓及踩镲构成，音色选择电子鼓。

视频示范 4-17

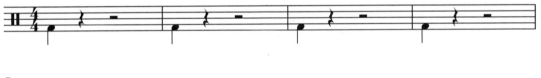

合成贝斯声部：

音色选择合成器中的 Bass 类音色。

视频示范 4-18

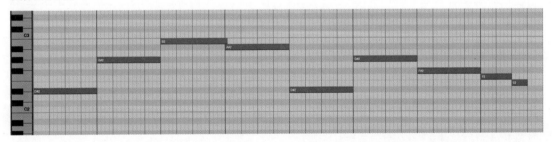

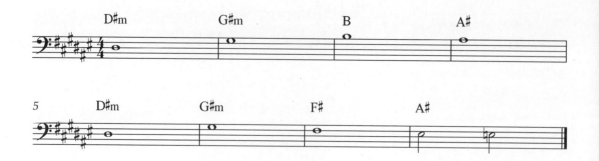

合成铺底声部:

音色选择合成器中的 Pad 类音色,合成铺底声部的编写方式是柱式和弦形式。

视频示范 4-19

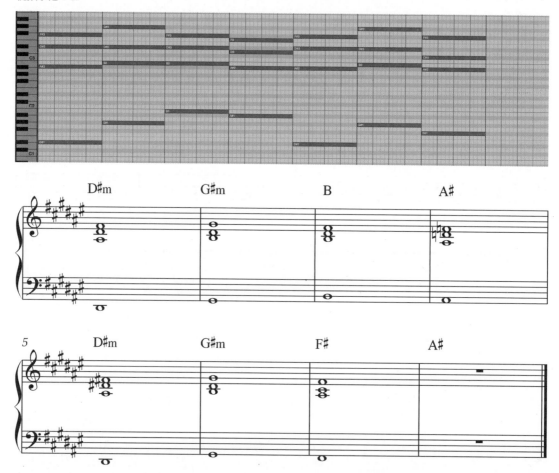

合成旋律声部:

音色选择合成器中的 Lead 类音色。原曲叠加了三轨,音符都是一样的,但是有高低八度的区别,这样制作可以拉宽音域。这里只示范其中一轨。

视频示范 4-20

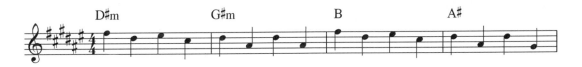

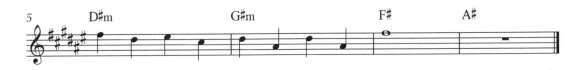

B 段制作

和弦进行：

D#m　-　-　-　|　G#m　-　-　-　|　B　-　-　-　|　A#　-　-　-　|

D#m　-　-　-　|　G#m　-　-　-　|　F#　-　-　-　|　A#　-　-　-　|

鼓声部：

　　本段的鼓声部有比较多的打击乐器及 Loop 乐段，这里只写出了一个基本的节奏律动，其他的个别声部可以参考视频示范与工程文件。

视频示范 4-21

合成贝斯声部：

　　音色选择合成器中的 Bass 类音色。

视频示范 4-22

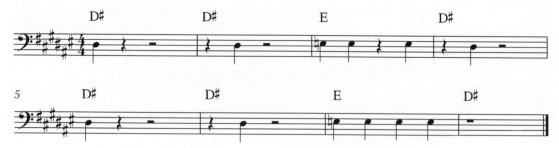

合成旋律声部：

音色选择合成器中的 Lead 类音色。原曲叠加了两轨，音符都是一样的，这里只示范其中一轨。

视频示范 4-23

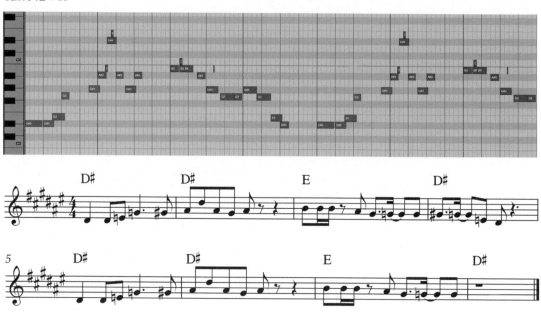

穿搭

wearing

或时尚前卫，
或优雅柔美，
或清新飒爽……

穿搭，
是一种自我表达，
一种个性展示。

每一天，
尝试新的可能。
让不同的精彩
在身上绽放吧！

1. 乐曲 1

曲式结构：

小　节：8　8　8

曲　　式：A—B—C　　　　歌曲速度：120

歌曲调性：F#m　　　　　　歌曲拍号：$\frac{4}{4}$

乐曲试听 5-1
视频示范 5-1

A 段制作

和弦进行：

F#m　-　-　-　|　Bm　-　-　-　|　E$^{9(sus4)}$　-　-　-　|　A　-　-　-　|

D$^{maj7}$　-　-　-　|　Bm　-　-　-　|　C#　-　-　-　|　C#　-　-　-　|

合成铺底声部：

　　本首乐曲的 A 段使用了两轨，分别是合成铺底声部与合成旋律声部。首先制作合成铺底声部，音色选择合成器中的 Pad 类音色。合成铺底声部的编写方式与钢琴的柱式和弦类似。本曲使用的和弦也比较简单，都是基础的三和弦与七和弦，只有第三个和弦 E$^{9(sus4)}$ 稍微复杂一点，也可以将其替换成 E$^7$。

视频示范 5-2

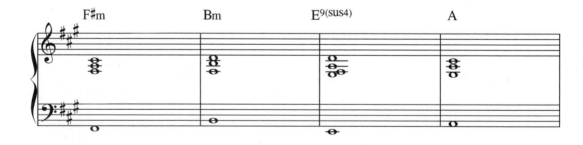

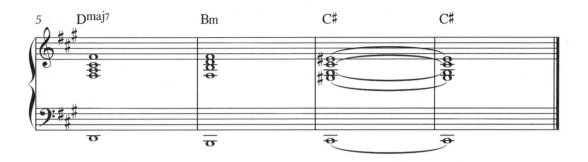

合成旋律声部:

　　合成旋律声部音色选择合成器中的 Lead 类音色。该声部的编写方式是构建一条主旋律，使用八度重复的方式编写，整体的节奏也非常规整，使用的都是八分音符，所以听起来有一点像吉他分解和弦的编写方式。原曲的这个声部叠加了不同的轨道，这里我们制作一轨就可以，要注意所选音色的音域。由于音域跨度比较大，这里使用大谱表来记谱。

视频示范 5-3

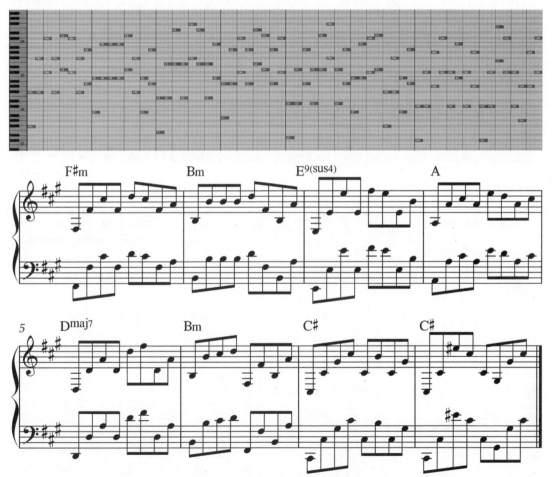

B 段制作

和弦进行：

F#m　- - -　| Bm　- - -　| E　- - -　| A　- - - |
D　- - -　| Bm　- - -　| C#　- - -　| C#　- - - |

鼓声部：

　　B 段由 8 小节构成。鼓声部的节奏非常好制作，底鼓在每一拍的正拍上，军鼓在第二拍和第四拍上，并在第四小节与第八小节有一个过渡的变化。原曲使用了音频采样来制作，并叠加了很多轨，让底鼓和军鼓音色更为强劲有力。我们这里制作使用 MIDI 就好，也不需要叠加音色。音色可以参考视频示范中的声音来选择类似的电鼓音色。

视频示范 5-4

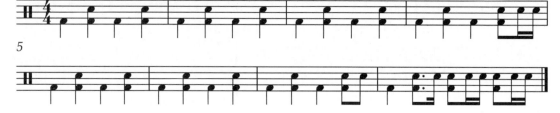

贝斯声部：

　　贝斯声部选择原声电贝斯类音色。在制作中一定要注意音符的长短，要把律动体现出来，很多音符记谱的时值会和实际制作中有所区别。

视频示范 5-5

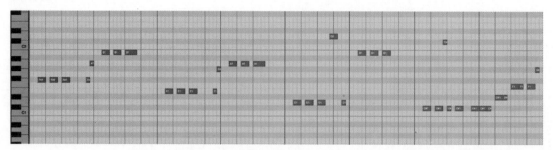

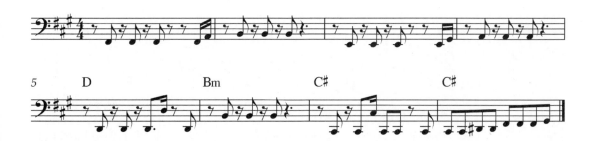

合成铺底声部：

　　音色选择合成器中的 Pad 类音色，主歌部分的合成铺底声部编写和前奏类似，只是音符少了一些。

视频示范 5-6

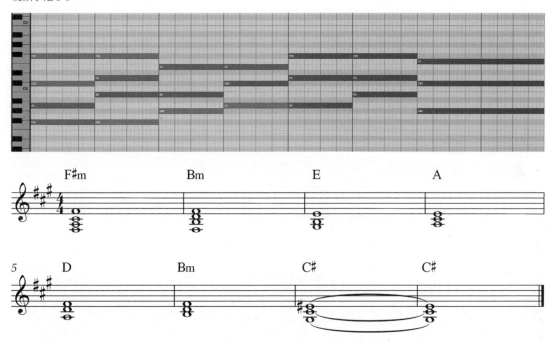

C 段制作

和弦进行：

F#m － － － | Bm － － － | E － － － | A － － － |
D － － － | Bm － － － | C# － － － | C# － － － |

鼓声部：

　　在很多编曲中，不少段落配器都很相似，比如这里的 C 段就与 B 段类似，所以直接复制 B 段再进行修改就可以。C 段加入了钢琴和吉他的声部，而鼓声部与 B 段大部分都一样，只是在最后一小节有变化。

视频示范 5-7

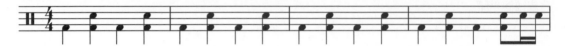

5

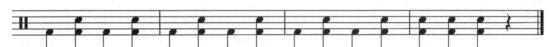

贝斯声部:

C 段贝斯声部与 B 段也相似,只是最后一小节的音符有细微变化。

视频示范 5-8

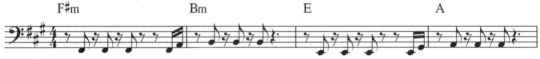

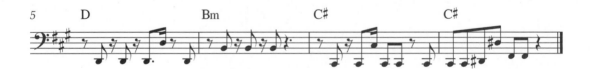

合成铺底声部1：

视频示范 5-9

钢琴声部：

　　钢琴声部是新的声部，所以需要新建轨道并选择音色，音色选择基本的原声钢琴音色。在编写方面也是使用柱式和弦的弹奏方式，左手弹奏根音，右手弹奏和弦音。

视频示范 5-10

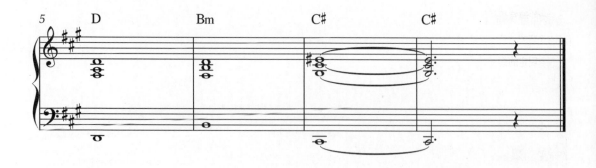

合成铺底声部 2：

这个合成铺底声部也是新的声部，音符和钢琴声部是一样的。这个声部主要起到平衡各声部音色的作用，使各声部更融合，整体听起来更有厚度。音色选择合成器中 Pad 类比较温暖柔和的音色。

视频示范 5-11

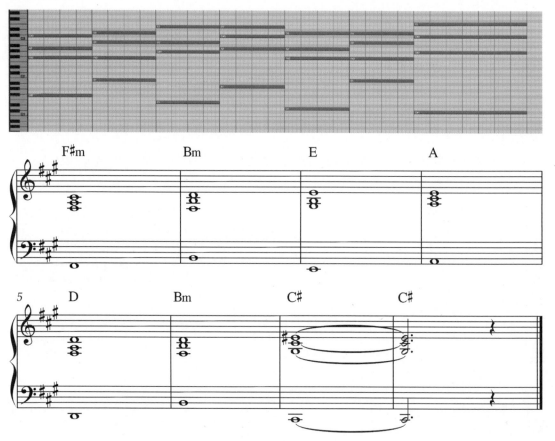

吉他声部：

吉他声部是新的声部，制作时可以使用 Kontakt 中的 Session Guitarist 吉他系列音源来制作。这套音源有 Loop 功能，弹奏一个音就可以自动生成一段制作好的 Loop，听起来也比较真实。如果用 MIDI 来手动制作也是可以的，音色选择电吉他扫弦类的音色。

　　吉他的编写思路是以一个固定的节奏律动重复，都出现在每小节的第三拍，演奏方式是扫弦，可以使用 3 个音或 4 个音，建议使用和弦音及扩展的引申音。这里由于使用 Loop 的方式来制作，所以在音符上没有固定的组合，下方乐谱中给出了参考，制作时可以根据情况自行调整。

视频示范 5-12

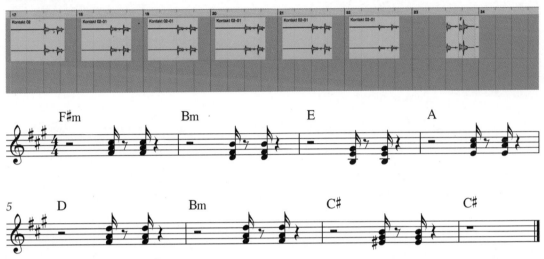

2. 乐曲 2

曲式结构：

小　　节：8　4

曲　　式：A—B　　　　　　　　歌曲速度：110

歌曲调性：A♭　　　　　　　　　歌曲拍号：$\frac{4}{4}$

乐曲试听 5-13
视频示范 5-13

A 段制作

和弦进行：

A♭ - - - | A♭ - - - | A♭ - - - | A♭ - - - |

A♭ - - - | A♭ - - - | A♭ - - - | A♭ - - - |

鼓声部：

　　A 段由 8 小节构成。本首乐曲的编曲由鼓、贝斯构成，通常先制作鼓声部。乐曲节奏方面也非常好制作，底鼓在第一拍、第三拍上，军鼓在第二拍、第四拍上，第二小节第三拍的反拍有一个类似于军鼓鼓边的击打音色。

视频示范 5-14

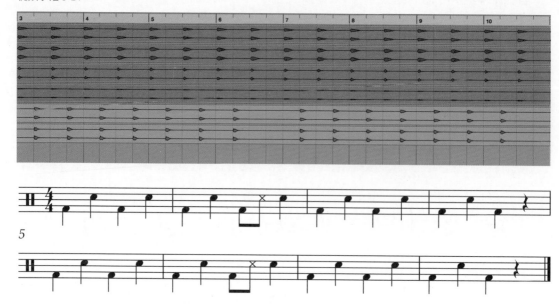

贝斯声部:

　　贝斯声部在第五小节开始出现。由于整个 A 段的和弦都是 A^\flat,所以贝斯的音符也只使用一个音,整体律动是以两小节为单位重复。这里使用了 Trilian 音源中的音色,大家在制作中选用类似的合成贝斯音色就可以。在制作中一定要注意音符的长短,尽量把律动体现出来,很多音符记谱的时值会和实际制作中的有所区别。

视频示范 5-15

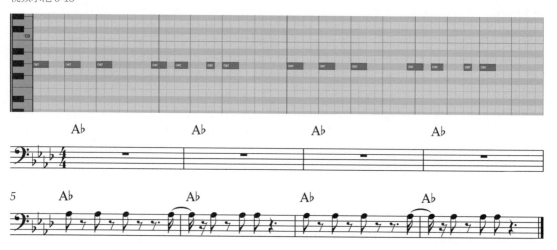

B 段制作

和弦进行:

D$^\flat$ - - - | E$^\flat$ - Fm - | D$^\flat$ - - - | E$^\flat$ - A$^\flat$/B$^\flat$ - |

鼓声部：

B 段有 4 小节，鼓声部的律动和 A 段是一样的，所以不用新键轨道，直接复制之前制作好的进行细微修改即可。不过这里需要加入踩镲声部，以八分音符重复。

视频示范 5-16

贝斯声部：

原曲的贝斯声部的制作比较特别一点，需要新建三轨音色来制作，而且音符还有细微的差别，这里我们只挑其中最重要的一轨来制作就可以。音色使用 Serum 合成器中的合成贝斯音色，也可以使用自带的类似合成音色替代。

视频示范 5-17

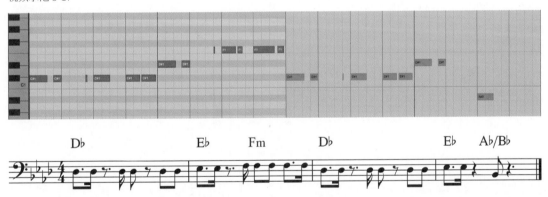

合成铺底声部：

合成铺底声部是一轨新的声部，这里音色使用的是 Serum 合成器，也可以自行选择类似较柔和的音色。大多数合成铺底声部都是使用长音编写，在音符使用上也可以扩展，比如第一个 D♭ 和弦，可以直接增加音符扩展成七和弦或九和弦。

视频示范 5-18

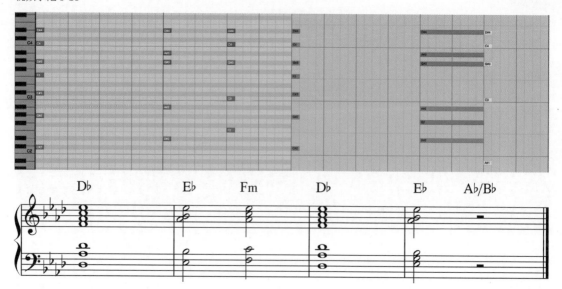

合成键盘声部：

合成键盘声部选择合成器中 Pluck 类或 Key 类中的音色。

视频示范 5-19

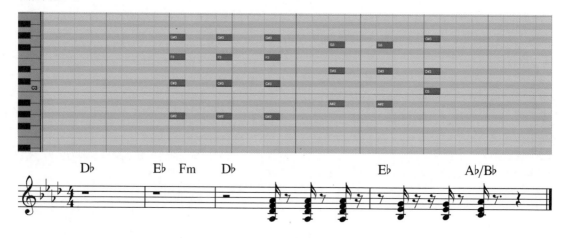

3. 乐曲 3

曲式结构

小　　节：8　8

曲　　式：A—B　　　　　　歌曲速度：127

歌曲调性：Em　　　　　　歌曲拍号：$\frac{4}{4}$

歌曲试听 5-20
视频示范 5-20

A 段制作

和弦进行：

```
Em  -  C  -  |  G  -  D  -  |  Em  -  C  -  |  G  -  Bm⁷  D⁶  |
Em  -  C  -  |  G  -  D  -  |  Em  -  C  -  |  G  -  Bm   -   |
```

鼓声部：

本首乐曲的前奏有 8 小节，鼓声部使用了底鼓与响指。这里的响指代替了军鼓，所以下面记谱中的军鼓实际上是响指，都在第二拍、第四拍上。底鼓在第五小节到第八小节有个渐强，先使用四分音符，再使用八分音符，最后用三十二分音符，整体听感就有一个情绪及律动上的渐强。这种编写方式在舞曲、电子音乐中比较常见。

视频示范 5-21

5

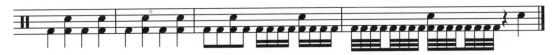

钢琴声部：

整首乐曲的律动都由钢琴声部来引导。钢琴声部使用柱式和弦编写，音域跨度比较大，因为要兼顾到低音与高音。钢琴声部的高音也是该乐曲的旋律，在制作时要突出出来。钢琴声部也可以分两轨来制作，第一轨使用低音区的三个音符，第二轨使用高音区的三个音符。

视频示范 5-22

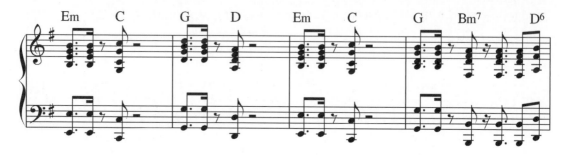

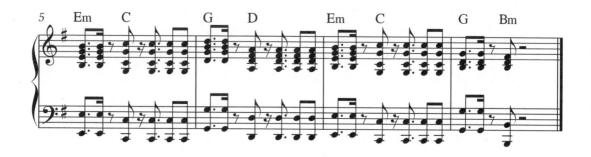

拨奏声部 1：

　　拨奏声部使用了两轨来制作，这两轨的节奏与钢琴声部是一样的，只是音符的纵向排列和音区不一样。拨奏声部的音色选择 Pluck 类或 Key 类的合成音色。

视频示范 5-23

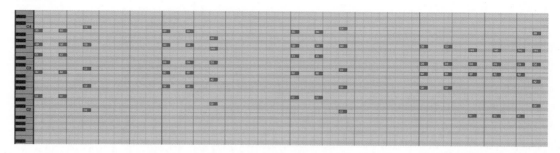

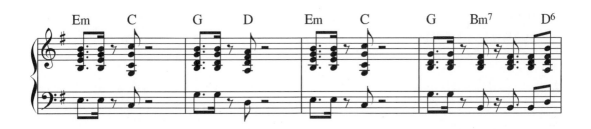

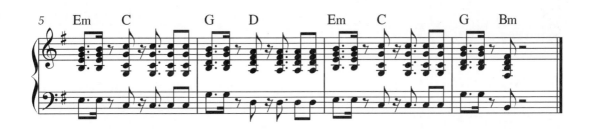

拨奏声部 2：

视频示范 5-24

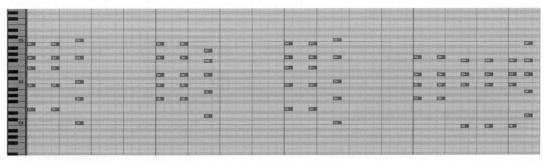

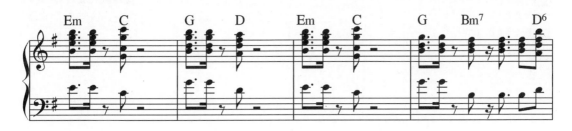

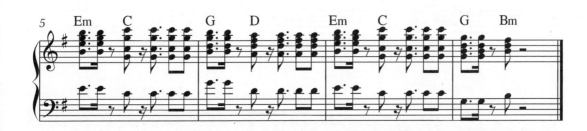

贝斯声部：

贝斯声部使用合成贝斯音色。

视频示范 5-25

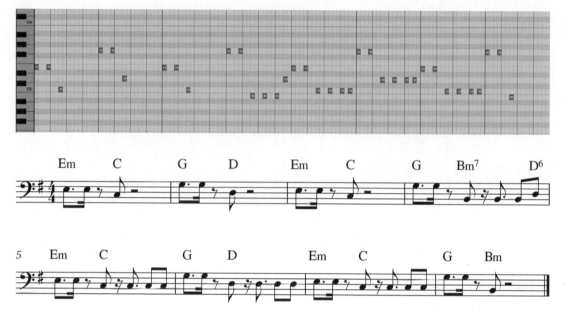

萨克斯声部：

萨克斯声部编写的是主旋律，音色选择原声萨克斯。注意这里有很多装饰音及滑音。

视频示范 5-26

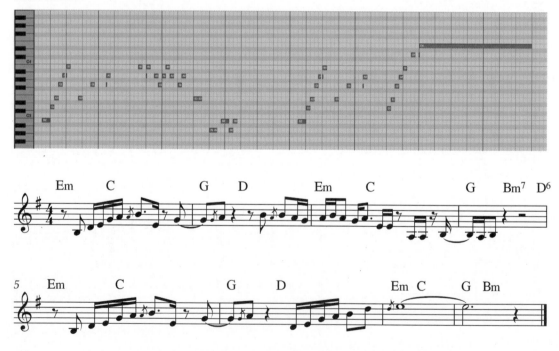

B 段制作

和弦进行：

```
Em  -  C  -  |  G  -  D  -  |  Em  -  C  -  |  G  -  Bm⁷  D⁶  |
Em  -  C  -  |  G  -  D  -  |  Em  -  C  -  |  G  -  Bm  -   |
```

鼓声部：

　　鼓声部使用了底鼓、踩镲与响指，这里的响指代替了军鼓，所以下面记谱中，军鼓实际上是响指，都在第二拍、第四拍上。底鼓在每一拍的正拍上，踩镲以十六分音符重复。这里要注意踩镲的律动，是以一小节十六分音符为单位，前两个十六分音符与最后的音符为弱拍，第三个十六分音符为强拍。

视频示范 5-27

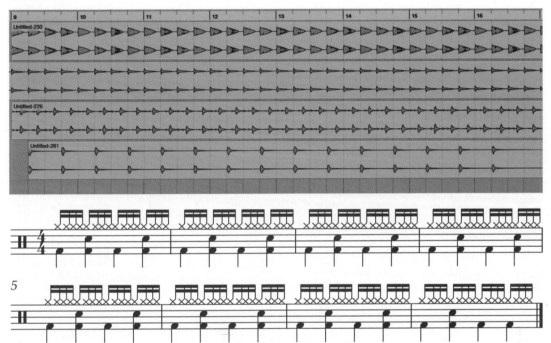

钢琴声部：

　　钢琴声部整体律动也延续了 A 段的编写方式，这种律动也贯穿了整曲。

视频示范 5-28

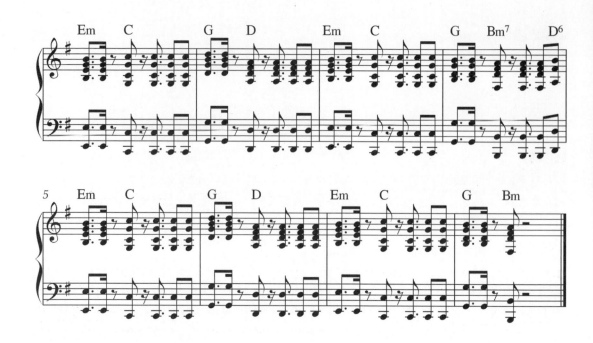

拨奏声部 1：

视频示范 5-29

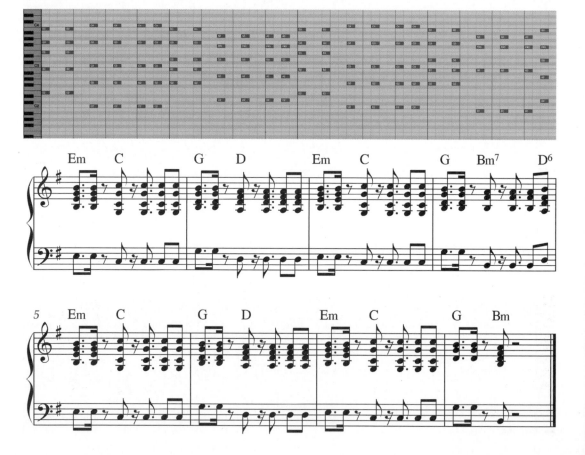

拨奏声部 2：

视频示范 5-30

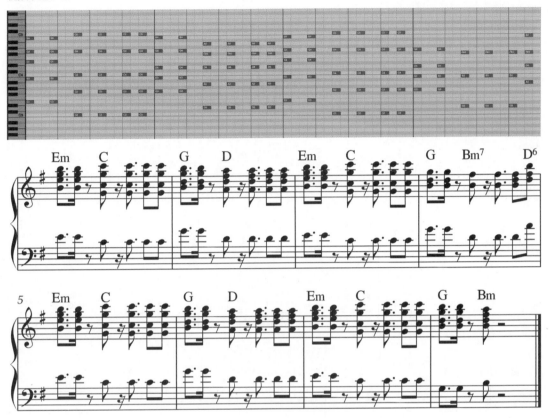

贝斯声部：

视频示范 5-31

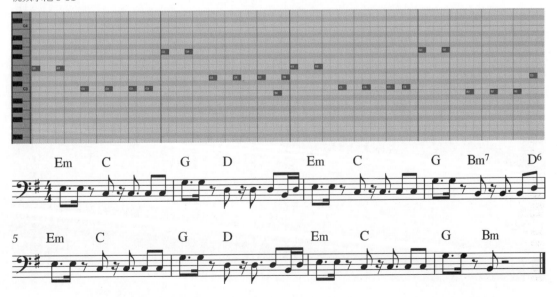

合成铺底声部：

　　合成铺底声部为新声部，新建轨道，音色选择合成器中的 Pad 类。这一轨声部的主要功能是强化主要律动的强拍，使律动更为明显。

视频示范 5-32

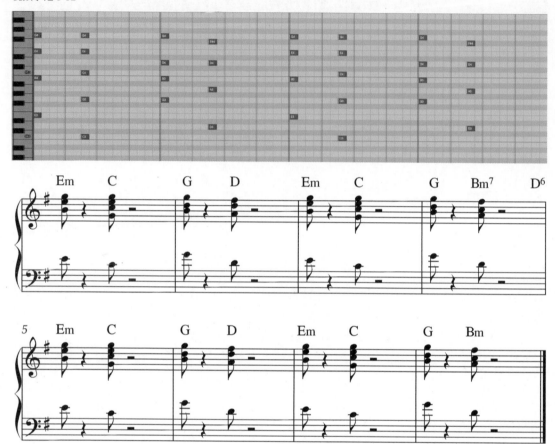

合成铜管声部：

　　合成铜管声部也为新声部，新建轨道，音色选择合成器名称中带有 Brass 的音色。该声部的音符主要在低音区，目的是增加强拍的厚度。

视频示范 5-33

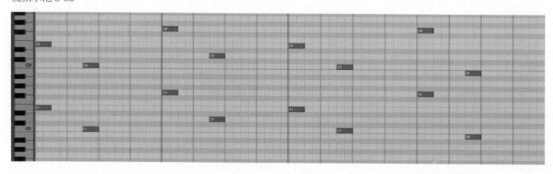

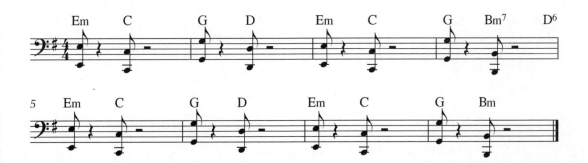

情感

emotion

情感，
是生活的调味剂，
让我们品尝各种滋味。

不管是甜蜜的爱情，
还是艰难的挑战，
都是我们成长的经历。

掸掸尘土，
大步流星，
走向明天。

1. 乐曲 1

曲式结构：

小　　节：8　8　4

曲　　式：A—B—C　　　　　歌曲速度：75

歌曲调性：Dm　　　　　　　歌曲拍号：$\frac{4}{4}$

乐曲试听 6-1　
视频示范 6-1

A 段制作

和弦进行：

Dm　-　C　-　| B\flat　-　A$^7$　-　| Dm　-　C　-　| B\flat　-　A$^7$　-　|
Dm　-　C　-　| B\flat　-　A$^7$　-　| Dm　-　C　-　| B\flat　-　A$^7$　-　|

吉他声部：

　　本首乐曲一共有三段，这里只示范 A 段与 B 段。主要的伴奏乐器是吉他，音色最好选择比较柔和优美的尼龙吉他音色。吉他声部这里使用大谱表来记谱。

　　整首乐曲是 d 小调，整体和弦与动机都是以两小节为单位来重复，所以在制作时就可以制作好两小节然后复制。

视频示范 6-2

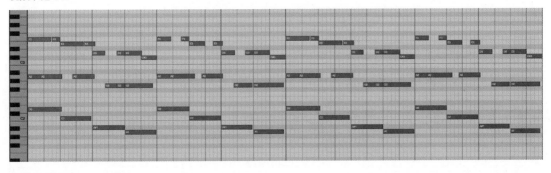

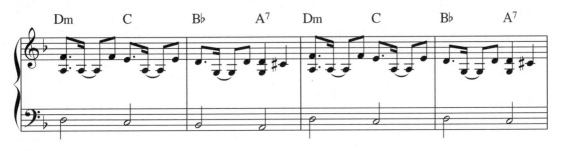

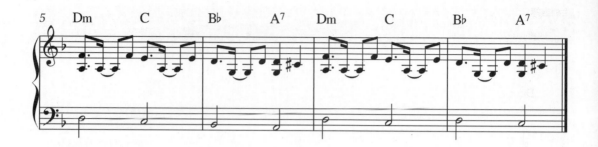

合成铺底声部：

视频示范 6-3

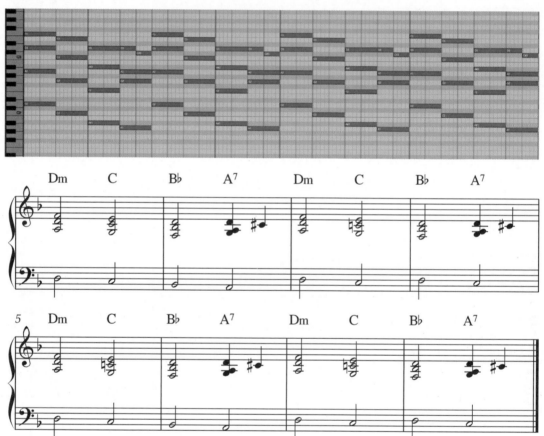

B 段制作

和弦进行：

```
Dm  -  C  -  |  B♭  -  A⁷  -  |  Dm  -  C  -  |  B♭  -  A⁷  -  |
Dm  -  C  -  |  B♭  -  A⁷  -  |  Dm  -  C  -  |  B♭  -  A⁷  -  |
```

吉他声部：

　　B 段的吉他声部的音符与 A 段一样，复制过来即可。

视频示范 6-4

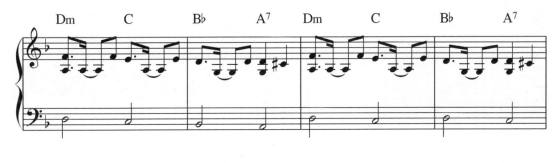

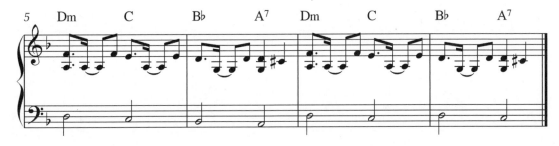

合成铺底声部：

视频示范 6-5

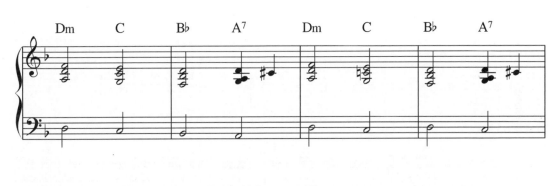

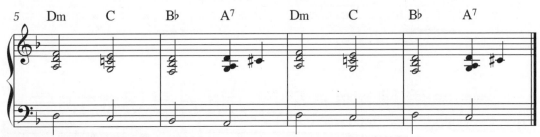

合成贝斯声部：

合成贝斯声部的编写也是以两小节为单位重复。

视频示范 6-6

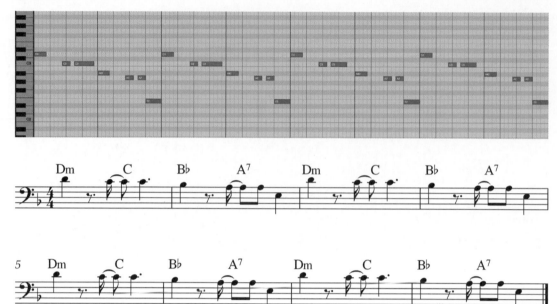

鼓声部：

鼓声部前四小节为底鼓与军鼓，从第四小节开始加入了踩镲。踩镲的音符比较密集，有三十二分音符三连音。

视频示范 6-7

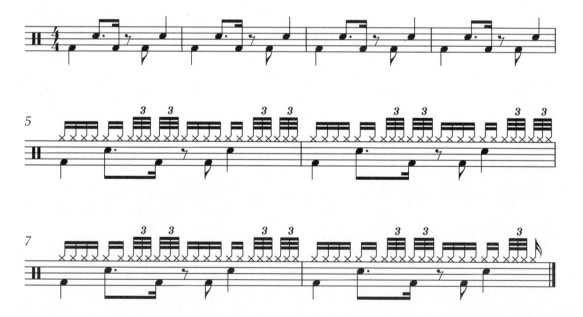

2. 乐曲 2

曲式结构：

小　　节：4 8 4 8

曲　　式：A—B—C—D　　　　歌曲速度：66

歌曲调性：A♭　　　　　　　　歌曲拍号：$\frac{4}{4}$

乐曲试听 6-8
视频示范 6-8

B 段制作

和弦进行：

A♭maj7 - - - | Fm7 - - - | A♭maj7 - E♭/G - | D♭(sus2) - - - |

A♭ - E♭ - | Fm E♭ D♭(add9) - | A♭ - E♭/G - | D♭ - - - |

钢琴声部：

　　本首乐曲是一首以钢琴、弦乐为主的抒情曲风的乐曲，由四段体组成，这里只示范其中的 B 段与 D 段。B 段只有钢琴声部，编写方式以柱式和弦为主。

视频示范 6-9

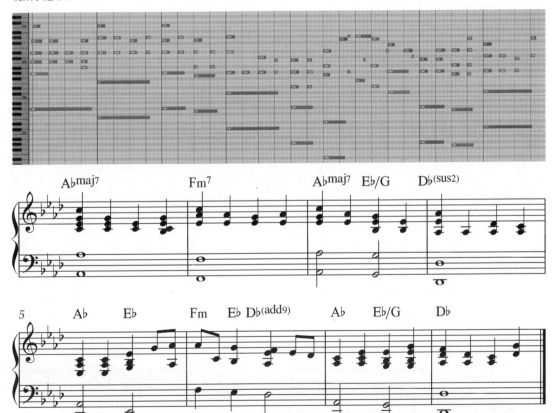

D 段制作

和弦进行：

A♭ - C⁷ - | Fm⁷ - D♭⁽ˢᵘˢ²⁾ - | A♭ - C⁷ - | Fm⁷ - D♭⁽ˢᵘˢ²⁾ - |

A♭ - C⁷ - | Fm⁷ - B♭⁷ - | D♭m⁽ᵃᵈᵈ⁹⁾ - - - | A♭ - - E♭⁷⁽ˢᵘˢ⁴⁾ |

钢琴声部：

视频示范 6-10

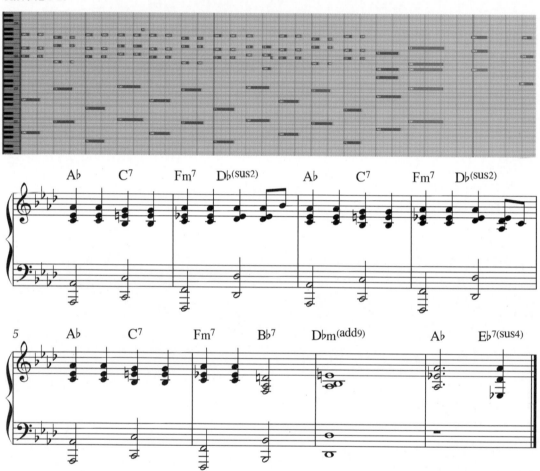

鼓声部：

　　D 段进入了鼓声部，底鼓在第一拍、第三拍上，军鼓在第二拍、第四拍上，踩擦以八分音符重复。这种节奏型是抒情曲风中最基本的节奏型。

视频示范 6-11

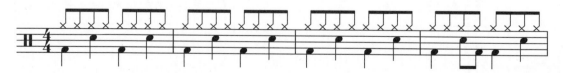

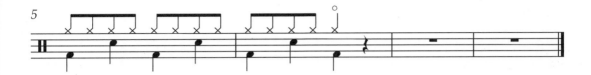

小提琴声部1：

　　D 段还进入了小提琴声部，我们从高声部开始往低声部制作，这里每个小提琴声部都需要使用 CC 1 控制器制作出弦乐的动态。有些弦乐音色的连奏音头比较靠后，所以音符都输入好以后需要整体往前移动一点，这样音头听起来就在正拍上。

视频示范 6-12

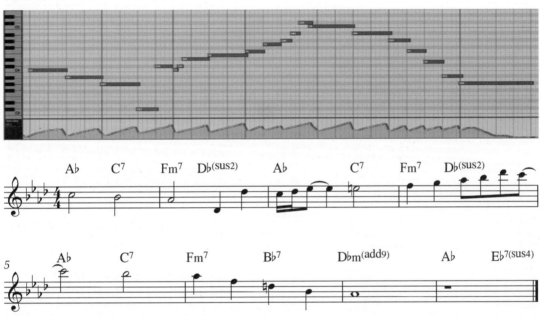

小提琴声部2：

　　小提琴声部 2 与声部 1 的音符都是一样的，只是声部 2 高了八度。下面乐谱的记谱比实际音高低八度。

视频示范 6-13

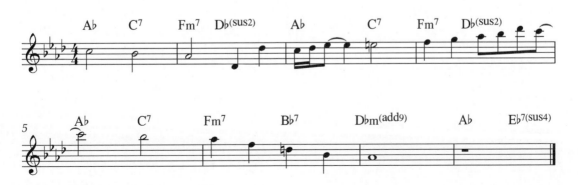

中提琴声部：

视频示范 6-14

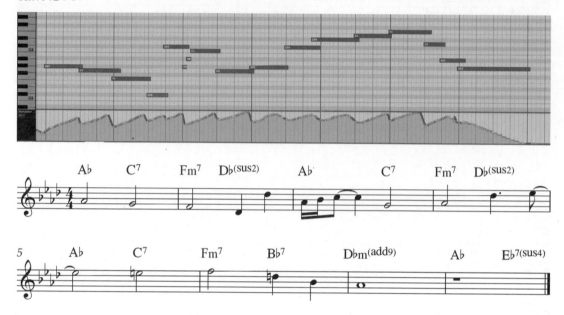

大提琴声部：

视频示范 6-15

弦乐组声部：

叠加弦乐组音色，这样能让整体旋律更加饱满，音色也更融合。

视频示范 6-16

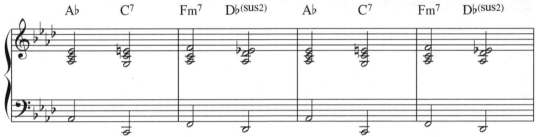

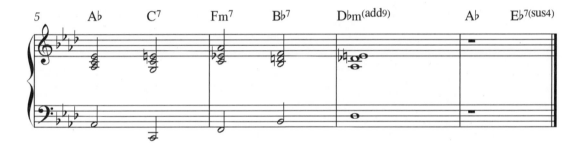

3. 乐曲 3

曲式结构：

小　　节：5　8　8

曲　　式：A—B—C

歌曲调性：D

歌曲速度：65

歌曲拍号：$\frac{4}{4}$

乐曲试听 6-17
视频示范 6-17

B 段制作

和弦进行：

D - D/C - | G(add9)/B - Gm/B♭ - | D - Bm7 - | Em9 - G/A - |

D - D/C - | G(add9)/B - Gm/B♭ - | D/A - A/B - | G G/A D - |

钢琴声部：

　　本首乐曲是一首以钢琴、弦乐为主的抒情曲风的乐曲，由三段体组成，这里只示范其中的 B 段与 C 段。这里的钢琴声部的编写方式是以柱式和弦为主。制作好钢琴声部以后，可以自行创作一条旋律。抒情曲风的和弦通常比较复杂一点，这里基本也是两小节变换一个和弦。

视频示范 6-18

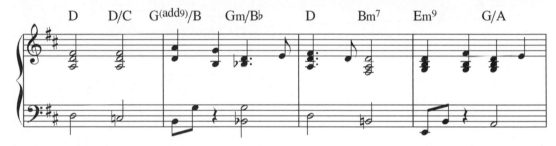

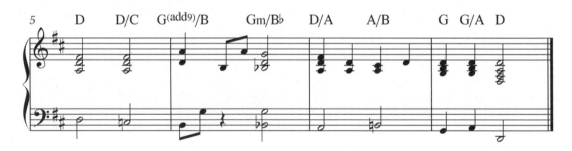

C 段制作

和弦进行：

Bm7 - A - | G - F#m - | Em7 - G/A A$^7$ | D - - D/C# |

Bm7 - A - | G - F#m - | Em7 - - - | Em7/A - - - |

钢琴声部：

视频示范 6-19

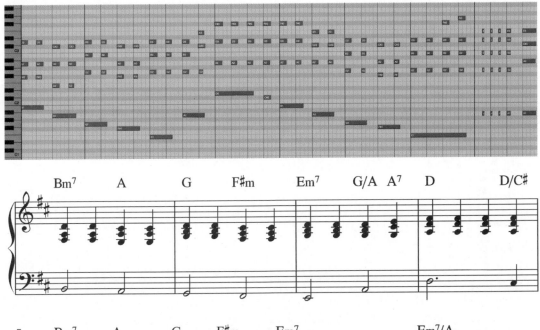

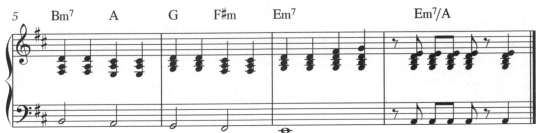

节日

festival

无论是中国传统的春节、
中秋节或元宵节，
还是富有民族特色的
傣族泼水节、壮族"三月三"，
抑或异域的万圣节、狂欢节，
都有独特的风情和习俗。

穿梭在不同的地域和文化中，
感受不同思想的碰撞，
体味发现和感动。

1. 乐曲1

曲式结构:

小　　节: 8　8

曲　　式: A—B　　　　　　歌曲速度: 124

歌曲调性: C　　　　　　　歌曲拍号: $\frac{4}{4}$

乐曲试听 7-1
视频示范 7-1

A 段制作

和弦进行:

```
Dm - - - | C  - - - | Am - - - | G - - - |
Dm - - - | Em - - - | F  - - - | G - - - |
```

拍手声声部:

　　本首乐曲为两段体,两段的风格有一定区别,A 段为 8 小节。由于本首乐曲速度较快,所以音色绝大部分使用的都是合成音色,本首乐曲使用的第三方合成音源有"Serum""Omnisphere""ANA2"等,这些都是常用的合成器。

　　拍手声声部音色可以选择打击乐中 Clap 音色。该声部的前四小节是四分音符,中间两小节是八分音符,最后两小节是十六分音符,在情绪上有提升感。

视频示范 7-2

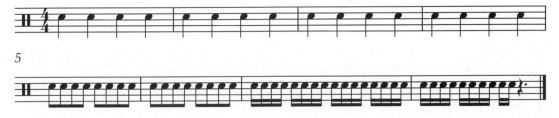

鼓声部:

　　鼓声部使用了底鼓,使用了不同音色来叠加,并和拍手声相配合。

视频示范 7-3

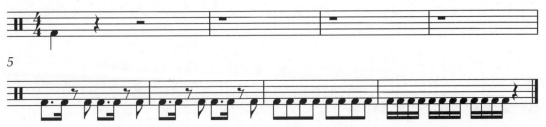

99

贝斯声部：

贝斯声部选择合成贝斯音色，编写非常简单，都是长音；音色选用比较柔和的音色。

视频示范 7-4

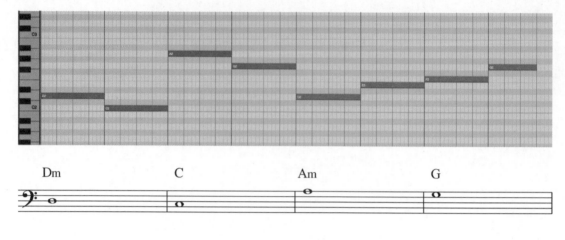

合成拨奏声部 1：

合成拨奏声部的写法是固定两个音符一直重复，听起来像琶音的感觉，音色可以选择 Lead 类或 Pluck 类。该声部有两轨，在音符上有一些区别，制作一轨复制再修改就好。

视频示范 7-5

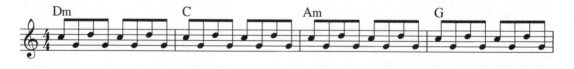

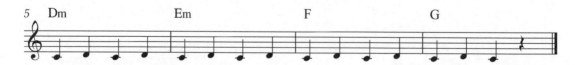

合成拨奏声部 2：

视频示范 7-6

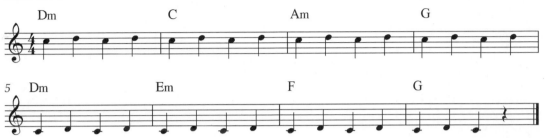

合成铺底声部：

 合成铺底声部为柱式和弦的编配方式，在音符上有些扩展，比如第一个和弦是 Dm，但是实际上弹奏的是 Dm^7。该声部使用了两轨来编配，在音符上有比较大的区别，请对照下方乐谱制作。音色选择 Pad 类音色，请参考视频示范。

视频示范 7-7

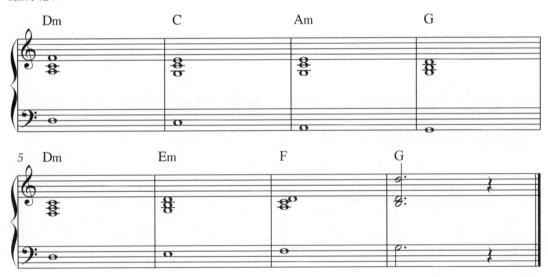

合成铺底声部 2：

视频示范 7-8

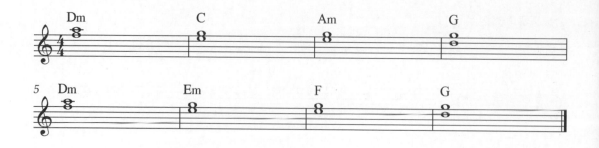

B 段制作

和弦进行：

```
F  -  G  C  |  C  -  Em  -  |  F  -  G  C  |  Dm  -  -  -  |
F  -  G  C  |  C  -  Em  -  |  F  -  G  C  |  Dm  -  -  -  |
```

鼓声部：

 B 段鼓声部与之前 A 段相比有比较大的变化，主要体现在节奏律动上，还加入了金属沙铃。整个律动就是靠底鼓与金属沙铃，底鼓在每一拍的正拍上，金属沙铃以十六分音符为节奏重复。在下面乐谱中，踩镲部分为金属沙铃。

视频示范 7-9

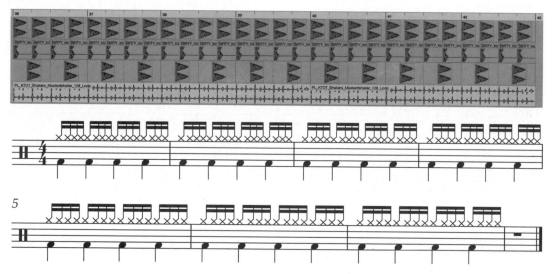

贝斯声部：

 贝斯声部与 A 段也有比较大的区别，所以需要新建轨道，选择音头较强的合成贝斯音色。在制作时要注意音符的时值，另外还要特别注意和弦转换的地方，比如第一小节、第二小节的衔接处，根音就提前了半拍出现。

视频示范 7-10

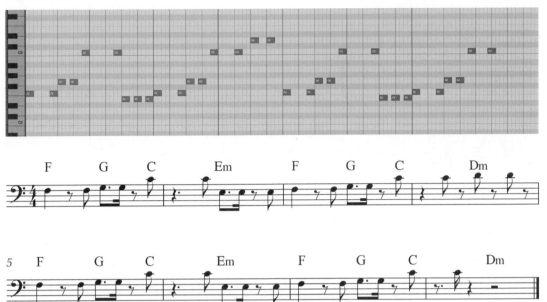

合成拨奏声部 1：

　　合成拨奏声部使用了三轨来制作，音色选择 Pluck 类或 Key 类音色。

视频示范 7-11

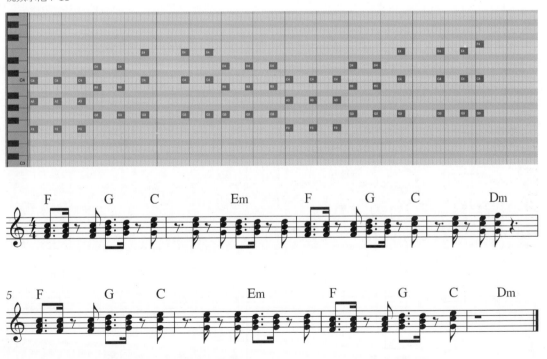

合成拨奏声部 2:

视频示范 7-12

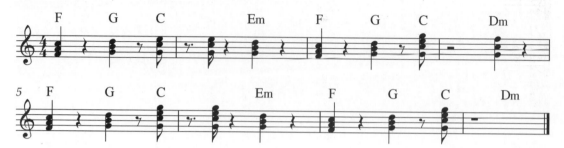

合成拨奏声部 3:

视频示范 7-13

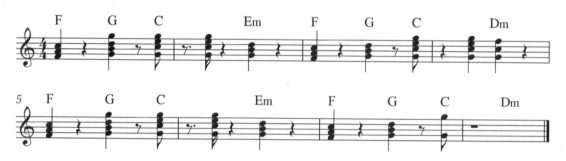

合成铺底声部:

音色选择合成器中的 Pad 类音色。合成铺底声部的编写方式与钢琴的柱式和弦类似。

视频示范 7-14

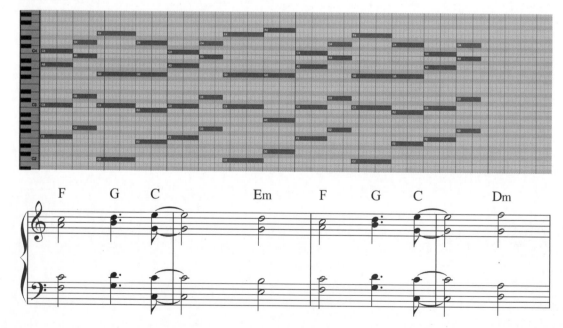

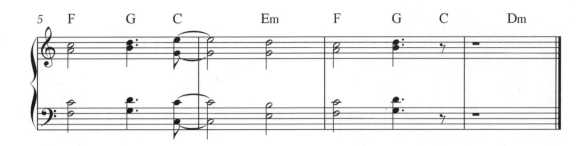

合成旋律声部 1：

　　合成旋律声部音色选择合成器中的 Lead 类音色。该声部的编写方式是构建一条主旋律。这个声部使用了两轨，这两轨是八度的关系，听起来更为立体。

视频示范 7-15

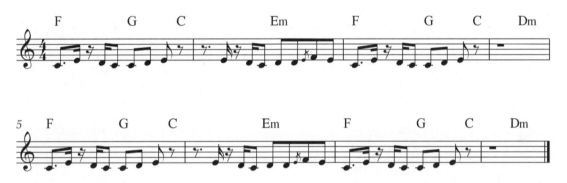

合成旋律声部 2：

视频示范 7-16

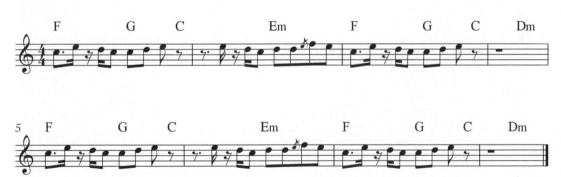

副旋律声部：

　　在两轨合成旋律声部之外，还有一轨副旋律声部与它们相呼应。这三轨有很多共同音。

视频示范 7-17

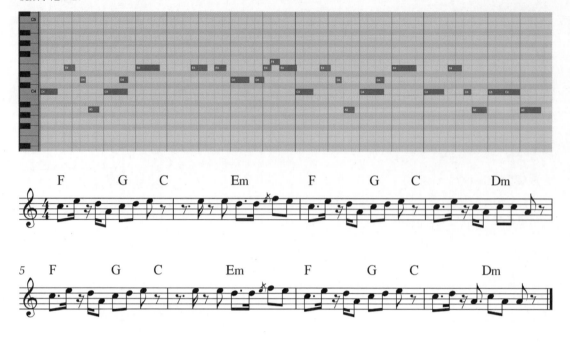

2. 乐曲 2

曲式结构：

小　节：8　8

曲　式：A—B

歌曲调性：B♭m

歌曲速度：95

歌曲拍号：$\frac{4}{4}$

乐曲试听 7-18
视频示范 7-18

A 段制作

和弦进行：

B♭m　-　-　-　| D♭　-　-　-　| E♭m⁷　-　-　-　| G♭　-　-　-　|

B♭m　-　-　-　| D♭　-　-　-　| E♭m⁷　-　-　-　| G♭　-　G♭⁽ᵃᵈᵈ⁹⁾ /A♭　-　|

鼓声部：

A 段使用了鼓、吉他、铺底等声部，这里示范鼓与两轨吉他声部。鼓声部使用了底鼓和军鼓，军鼓一直在第二拍和第四拍出现；底鼓的节奏比较密集。

视频示范 7-19

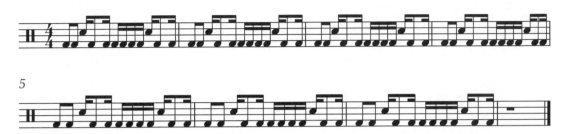

吉他声部 1：

　　吉他声部 1 主要是模仿吉他扫弦的琶音，由低音到高音要有一些细微的移动，这样才能表现出琶音的效果。这里还使用到了 CC 64 控制器（延音踏板）。

视频示范 7-20

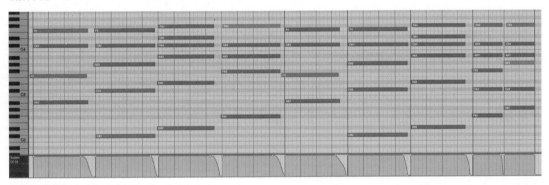

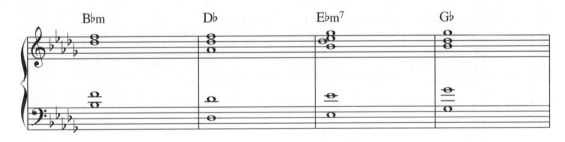

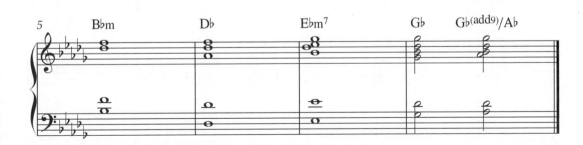

吉他声部 2：

吉他声部 2 整体使用了双音旋律的编写方式。

视频示范 7-21

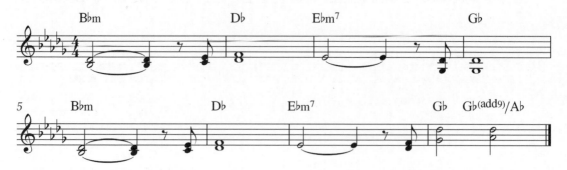

B 段制作

和弦进行：

B♭m　-　-　-　|　D♭　-　-　-　|　E♭m⁷　-　-　-　|　G♭　-　-　-　|

B♭m　-　-　-　|　D♭　-　-　-　|　E♭m⁷　-　-　-　|　G♭　-　G♭(add9)/A♭　-　|

合成铺底声部：

合成铺底声部选择 Pad 类音色，编写方式是柱式和弦的形式。

视频示范 7-22

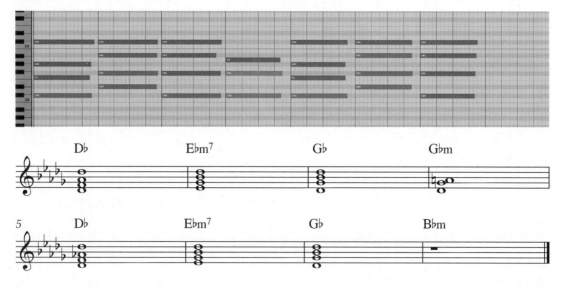

吉他声部：

和 A 段一样，吉他声部主要是模仿吉他扫弦的琶音，但是音色有所区别，所以新建轨道制作。由低

音到高音要有一些细微的移动，才能表现出琶音的效果。吉他声部除了这一轨以外还有闷音与扫弦声部，这里就不一一示范了。

视频示范 7-23

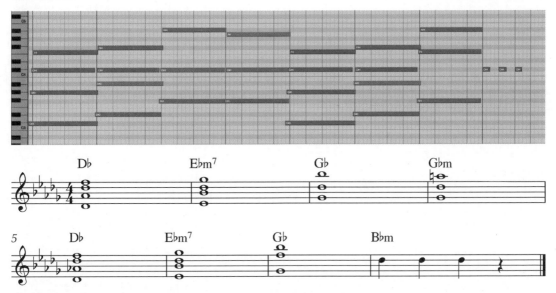

合成拨奏声部：

合成拨奏声部主要负责该段落的高音旋律。

视频示范 7-24

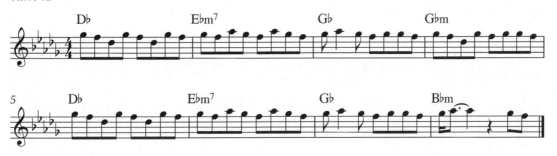

贝斯声部：

视频示范 7-25

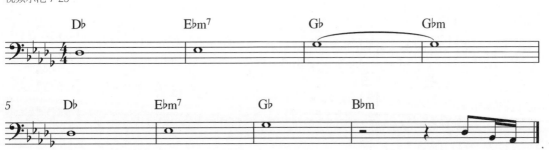

3. 乐曲 3

1. 曲式结构:

小　　节: 8　8

曲　　式: A—B　　　　　　　歌曲速度: 103

歌曲调性: G　　　　　　　　歌曲拍号: $\frac{4}{4}$

乐曲试听 7-26
视频示范 7-26

A 段制作

和弦进行:

```
G  -  D  -  |  Em  -  -  -  |  G  -  D  -  |  Em  -  -  -  |
G  -  D  -  |  Em  -  -  -  |  G  -  D  -  |  Em  -  -  B  |
```

钢琴声部:

　　本首乐曲是二段体结构,整体配器相对来说比较简单,A 段与 B 段的编曲都围绕着钢琴声部来编配。A 段为 8 小节,音色选择原声钢琴。

视频示范 7-27

提琴声部：

 提琴声部在第四小节出现，该声部是副旋律声部，音色选择提琴中有 Staccato 断奏技巧的音色，也可以使用 Pizzicato 拨奏技巧来制作。

视频示范 7-28

响指声部：

 响指声部音色选择 Snap 类音色，响指声部在每小节的第二拍、第四拍出现。

视频示范 7-29

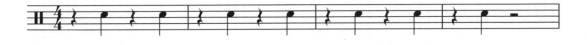

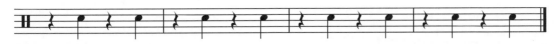

鼓声部：

 第五小节进入了鼓声部，由底鼓与军鼓构成，音色选择电鼓音色。

视频示范 7-30

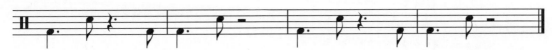

B 段制作

和弦进行：

```
C  -  D  -  |  G  Bm  Em  -  |  C  -  D  -  |  Em  -  -  B  |
C  -  D  -  |  G  Bm  Em  -  |  C  -  D  -  |  B/D  -  -  -  |
```

钢琴声部：

B 段整体的编配与 A 段有比较大的差别，首先钢琴声部的律动与和弦都变了，虽然使用的仍然是三和弦，但变成了柱式和弦长音，音符也更为密集。

视频示范 7-31

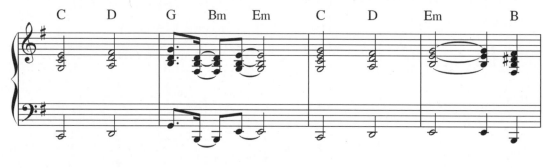

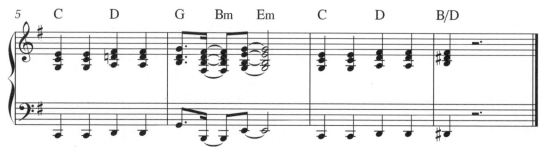

铺底声部：

铺底声部是新声部，音色选择 Pad 类音色，编配和钢琴声部类似，只是使用的音符扩展了，变得更丰富。要注意有些和弦扩展成了七和弦，但是标记的是三和弦，比如 Bm 和弦实际上是弹奏的 Bm^7。

视频示范 7-32

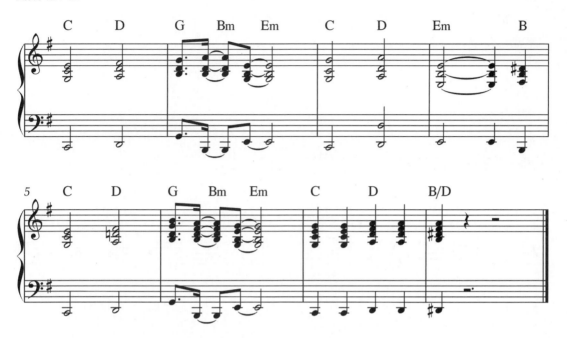

提琴声部：

　　提琴声部在该段落比较重要，整体音色选择合奏类音色，并选择提琴中有 Staccato 断奏技巧的，也可以使用 Pizzicato 拨奏技巧来制作。这里要注意制作时音符的时值，断奏与拨奏出来的声音都很短促，所以制作时要使用十六分音符。

视频示范 7-33

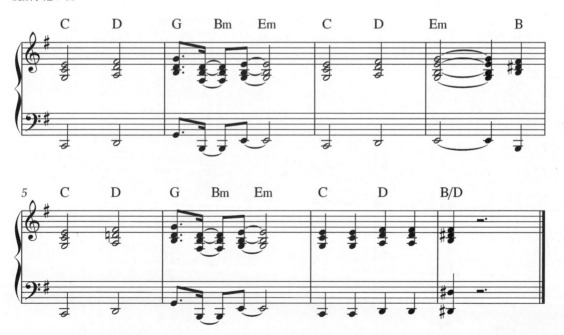

贝斯声部：

贝斯声部需要新建轨道来制作，需要用到倍大提琴音色，来与之前制作的提琴声部相叠加，使低音更突出一些。

除了以上声部以外，还有鼓声部、响指声部、新的军鼓声部和拍手声声部，由于记谱复杂这里就不一一示范了，请参考原版工程文件。

视频示范 7-34

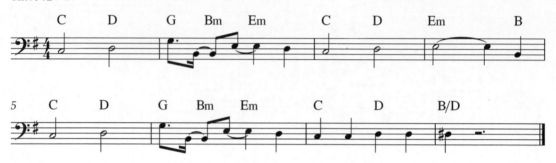

宠物

pets

我家的宝子
是世界上最可爱的，

不管在它身上
加上多少美好的词语
都不过分。

想把它可爱的每一刻
分享给每一个人！

1. 乐曲 1

曲式结构：

小　节：4　8　8

曲　式：A—B—C　　　　　歌曲速度：108

歌曲调性：D♭　　　　　　歌曲拍号：$\frac{4}{4}$

乐曲试听 8-1
视频示范 8-1

B 段制作

和弦进行：

| E♭m⁹ - - - | A♭⁹ (add13) - - - | D♭maj9 - - - | D♭maj9 - - - |

E♭m⁹ 　 — 　 — 　 — 　| 　A♭⁹ (add13) 　 — 　 — 　 — 　| 　D♭maj9 　 — 　 — 　 — 　| 　G♭maj7 (♯5)/B♭ 　 — 　 B♭⁷ 　|

钢琴声部：

　　本首乐曲为三段体，A 段与 B 段较为相似，这里就只示范 B 段与 C 段。整首乐曲围绕钢琴来编配，整体律动比较有特点，按照一小节重复，制作时要注意音符的时值。

视频示范 8-2

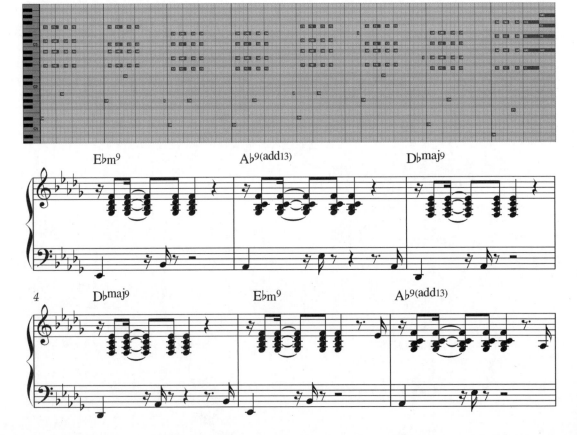

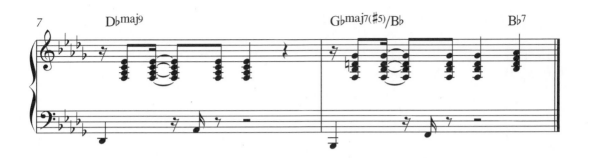

风琴声部:

风琴声部同样按照钢琴的律动来编写,但是音符比较简单。

视频示范 8-3

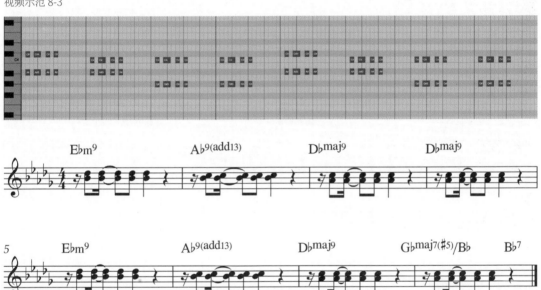

鼓声部:

鼓声部非常简单,只使用了军鼓来制作,一直在第二拍、第四拍出现,所有的小节都是相同的。

视频示范 8-4

C 段制作

和弦进行：

E♭m⁹ - - - | A♭⁹ (add13) - - - | D♭maj9 - - - | D♭maj9 - - - |

E♭m⁹ - - - | A♭⁹ (add13) - - - | D♭maj9 - - - | B♭⁷ - - - |

钢琴声部：

C 段与 B 段的钢琴声部较为相似，只是个别音符和时值不一样，可以复制过来再修改。

视频示范 8-5

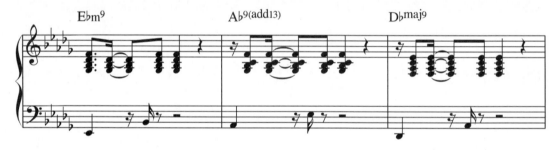

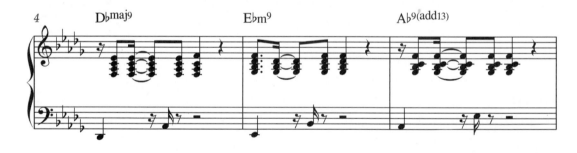

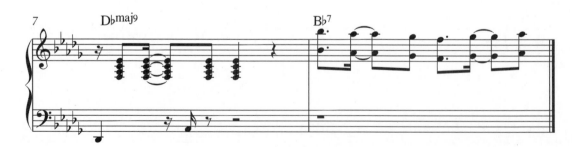

风琴声部：

风琴声部用到的音符与钢琴声部基本相同，但是律动很简单，基本都是长音。

视频示范 8-6

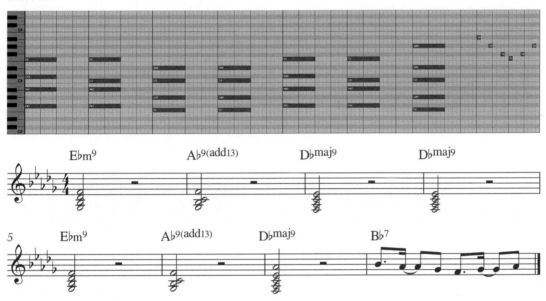

鼓声部：

鼓声部大部分也是以一小节为单位重复。这里使用了底鼓、军鼓。

视频示范 8-7

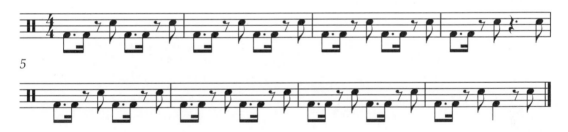

贝斯声部：

贝斯声部的律动与音符较为复杂，有很多十六分音符，音色选择合成贝斯音色。

视频示范 8-8

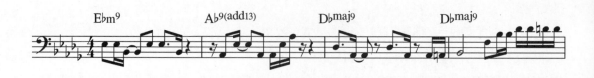

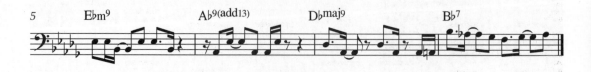

2. 乐曲 2

曲式结构：

小　　节：8　8

曲　　式：A—B　　　　　歌曲速度：108

歌曲调性：D♭　　　　　　歌曲拍号：4/4

乐曲试听 8-9
视频示范 8-9

A 段制作

和弦进行：

E♭m ― ― ― | Fm ― B♭ ― | E♭m ― ― ― | Fm ― B♭ ― |
E♭m ― ― ― | Fm ― B♭ ― | E♭m ― ― ― | Fm ― B♭ ― |

　　本首乐曲为两段体，A 段与 B 段均为 8 小节。A 段主要由贝斯、萨克斯、钢琴、吉他与打击乐等声部组成。

贝斯声部：

视频示范 8-10

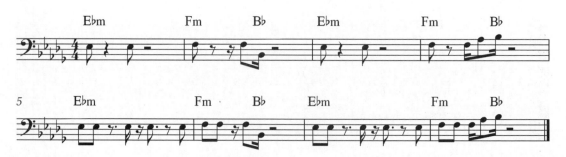

萨克斯声部：

萨克斯声部只在第一小节到第四小节出现。

视频示范 8-11

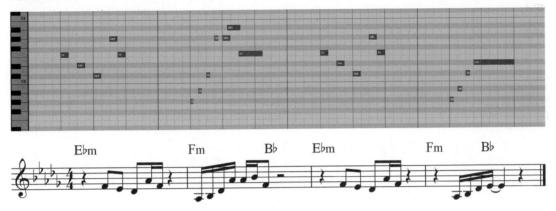

钢琴声部：

钢琴声部在后四小节出现，音色选择原声钢琴。钢琴声部和萨克斯声部的作用相同，都是演奏的主旋律，所以这里使用高音谱号记谱。

视频示范 8-12

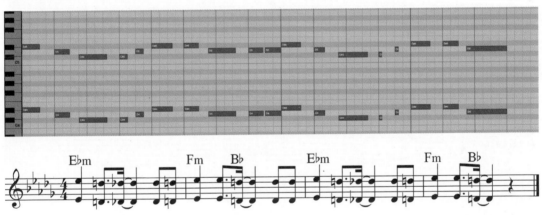

B 段制作

和弦进行：

E^\flatm^9　-　-　-　| $\text{A}^{\flat 9\,(\text{add}13)}$　-　-　-　| $\text{D}^{\flat\text{maj}9}$　-　-　-　| $\text{B}^{\flat 7}$　-　-　-　|

E^\flatm^9　-　-　-　| $\text{A}^{\flat 9\,(\text{add}13)}$　-　-　-　| $\text{D}^{\flat\text{maj}9}$　-　-　-　| $\text{B}^{\flat 7}$　-　-　-　|

钢琴声部：

B 段整体是 Bossa Nova（波萨诺瓦）曲风，特别是钢琴声部的编写，是典型的 Bossa Nova 节奏律动。

121

视频示范 8-13

合成铺底声部：

合成铺底声部与钢琴声部的音符是相同的，但整体低一个八度。

视频示范 8-14

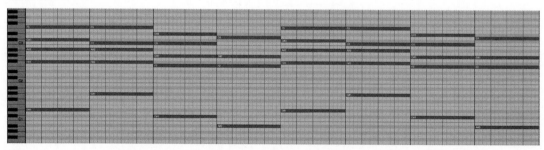

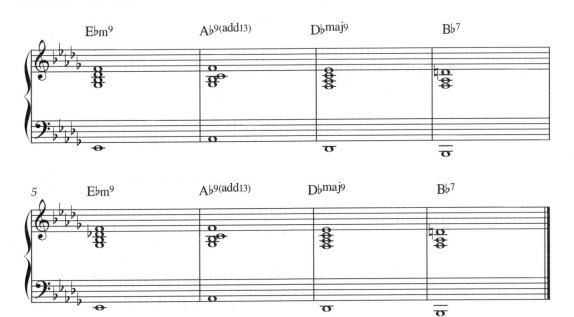

贝斯声部：

贝斯声部很简单，使用的是长音。

视频示范 8-15

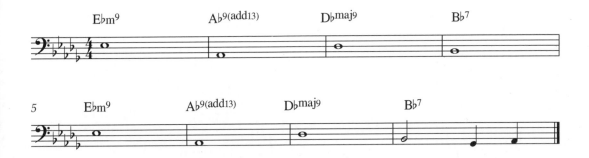

3. 乐曲 3

曲式结构：

小　　节：8　8

曲　　式：A—B　　　　歌曲速度：120

歌曲调性：G　　　　歌曲拍号：$\frac{4}{4}$

乐曲试听 8-16
视频示范 8-16

A 段制作

和弦进行:

```
E - - - | E - - - | C - - - | B - - - |
E - - - | E - - - | C - - - | B - - - |
```

鼓声部:

本首乐曲为两段体, A 段与 B 段均为 8 小节。A 段主要由萨克斯、贝斯、吉他、钢琴与打击乐等声部组成。鼓声部由底鼓、军鼓、踩镲组成, 还有一些 Loop 轨。节奏律动是以一小节为单位重复。

视频示范 8-17

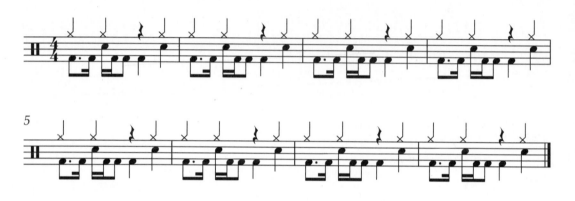

贝斯声部 1:

贝斯声部有两轨, 第一轨与旋律声部的音符一样, 只是音域较低, 与旋律声部叠加起来听着更宽广饱满。

视频示范 8-18

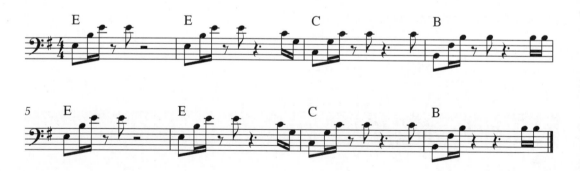

贝斯声部 2:

贝斯声部第二轨演奏和弦根音, 音色选择合成贝斯。

视频示范 8-19

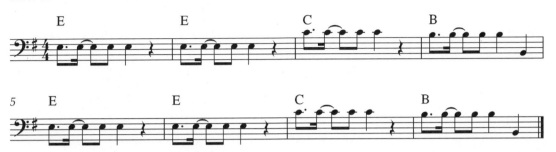

合成拨奏声部：

合成拨奏声部演奏了旋律，与贝斯声部 1 类似，只是要高八度演奏。

视频示范 8-20

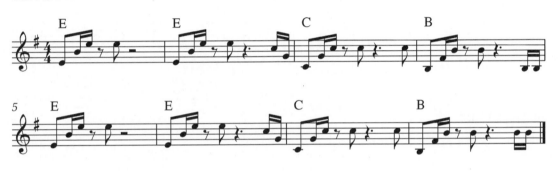

合成键盘声部：

合成键盘声部可以选择 Pluck 类或 Key 类音色。

视频示范 8-21

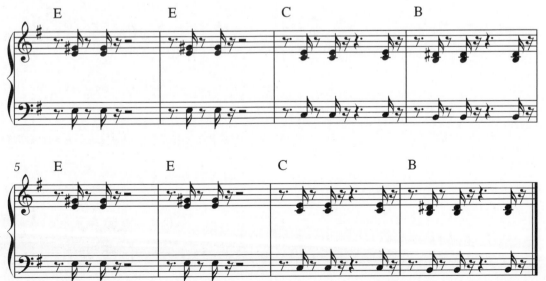

B 段制作

和弦进行：

```
C - B - | Em - - - | C - B - | Em - - - |
C - B - | Em - - - | C - B - | C - B - |
```

鼓声部：

视频示范 8-22

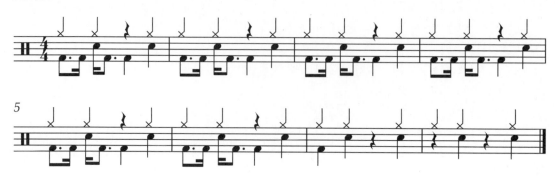

贝斯声部 1：

贝斯声部的编写方式与 A 段类似。

视频示范 8-23

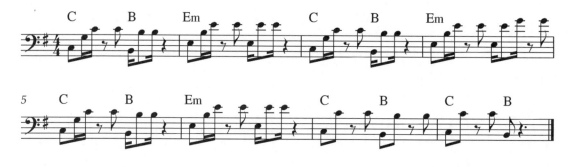

贝斯声部 2：

贝斯声部第二轨演奏和弦根音，音色选择合成贝斯。要注意演奏音域与记谱的音域，有些时候贝斯实际演奏会高八度。

视频示范 8-24

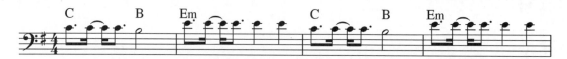

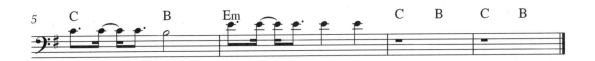

合成拨奏声部：

视频示范 8-25

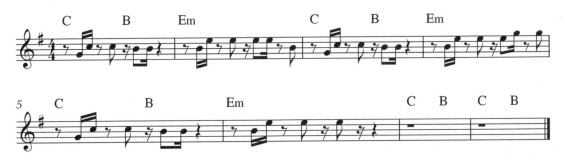

合成键盘声部：

合成键盘声部可以选择 Pluck 类或 Key 类音色。

视频示范 8-26

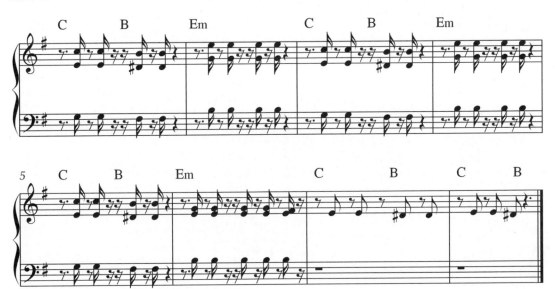

户外

outdoor

从繁忙与喧嚣中脱身，
在大自然中让心灵松弛片刻。

走出家门，
或徒步，或跑步，或骑行，
徜徉在山林湖海之间，
感受大自然的魅力，
在璀璨的星空下，
聆听宇宙的歌声。

出发吧！
去寻找那些美丽的风景
和感动的瞬间。

1. 乐曲 1

曲式结构：

小 节：8 8

曲 式：A—B 歌曲速度：126

歌曲调性：Am 歌曲拍号：$\frac{4}{4}$

乐曲试听 9-1
视频示范 9-1

A 段制作

和弦进行：

Dm - - - | C - - - | Am - - - | Am - G - |

Dm - E - | Am - Gm - | Dm - E - | Am - - - |

鼓声部：

本首乐曲为两段体，A 段与 B 段均为 8 小节。A 段主要由鼓、合成贝斯、合成拨奏声部组成。鼓声部由底鼓、响指、踩镲组成，响指代替了军鼓的位置，在第二拍、第四拍出现。

视频示范 9-2

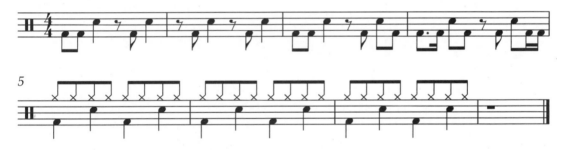

合成贝斯声部：

视频示范 9-3

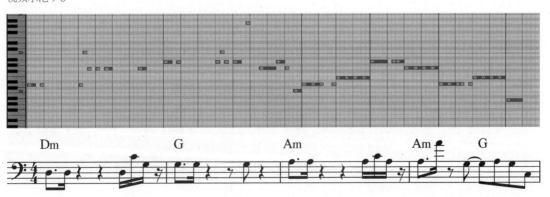

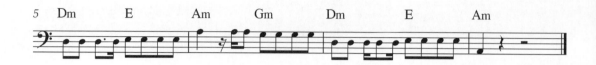

合成拨奏声部：

合成拨奏声部有两轨，这两轨音符有些差别，这里只示范其中一轨。

视频示范 9-4

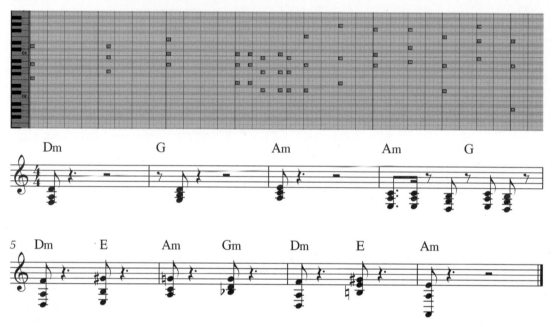

B 段制作

和弦进行：

Dm⁷ - - - | F/G - G#º - | G/A - - - | Am - - - |
Dm⁷ - - - | F/G - G#º - | G/A - - - | Am - - - |

鼓声部：

B 段加人了军鼓，踩镲是以十六分音符重复。

视频示范 9-5

合成贝斯声部：

视频示范 9-6

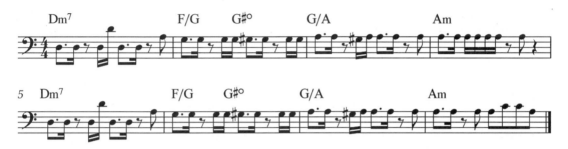

合成键盘声部：

合成键盘声部叠加了很多轨，这里只示范其中一轨。

视频示范 9-7

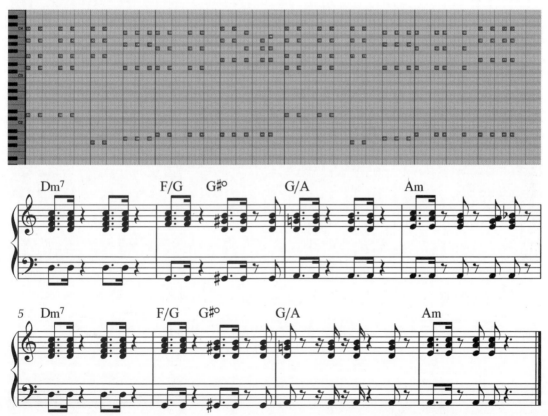

2. 乐曲 2

曲式结构：

小　　节：8　8

曲　　式：A—B

歌曲调性：F#

歌曲速度：85

歌曲拍号：$\frac{4}{4}$

乐曲试听 9-8
视频示范 9-8

A 段制作

和弦进行：

F#(add9) - A#m7 (add13) - | B(add9) - C#(sus4) - | D#m11 - A#m7 (add13) - | B(add9) - C#(sus4) - |

F#(add9) - A#m7 (add13) - | B(add9) - C#(sus4) - | D#m11 - A#m7 (add13) - | B(add9) - C#(sus4) - |

钢琴声部：

本首乐曲为两段体，A 段与 B 段均为 8 小节。编曲围绕钢琴声部来编配，在钢琴编配技巧上运用了持续音的技巧，就是使用各个小节不同段落和弦的共同可用音，比如第一小节与第二小节的第一拍使用的音符都是一样的，这种编写方式就会出现各种引申和弦，听起来也比较现代。在节奏律动方面也有固定的形态，每小节第一拍、第二拍都使用了固定的节奏律动，而第三拍、第四拍就可以使用不同的音符。

视频示范 9-9

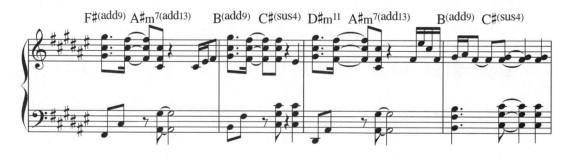

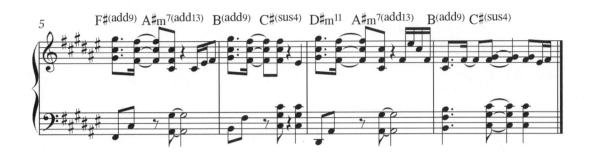

贝斯声部：

贝斯声部选择原声贝斯音色，原曲使用了 Trilian 贝斯音源制作。注意原曲在制作中有个别音符使用了滑音技巧，这个技巧不用制作也是可以的。

视频示范 9-10

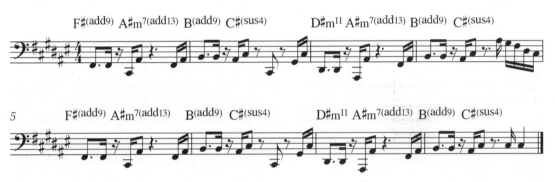

鼓声部：

鼓声部的底鼓比较密集，军鼓一直都出现在第二拍、第四拍上，踩镲是以十六分音符的节奏重复。

视频示范 9-11

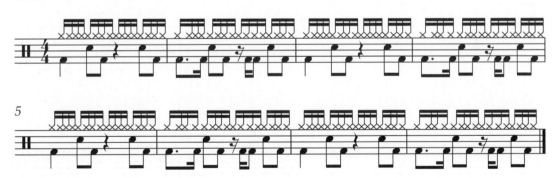

合成拨奏声部：

原曲的合成拨奏声部使用了 Serum 合成器制作，这里可以选择类似的音色。该声部的编写方式很简单，只使用了两个音及固定的节奏律动贯穿了整个段落，听起来也有点像吉他的分解和弦，写法很相似。

视频示范 9-12

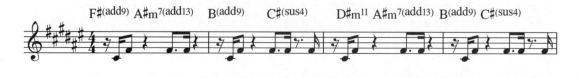

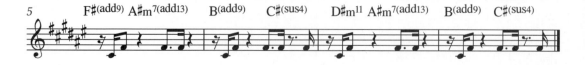

合成铺底声部 1：

　　合成铺底声部为柱式和弦的编配方式，使用了两轨制作，原曲使用的是 Omnisphere 和 Serum 合成器，请参考视频示范并选择类似音色。

视频示范 9-13

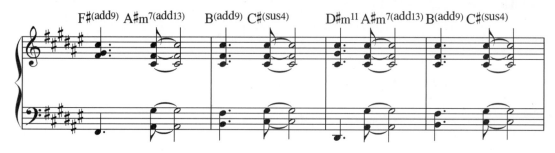

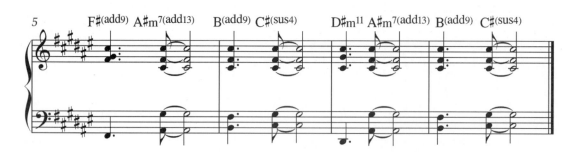

合成铺底声部 2：

视频示范 9-14

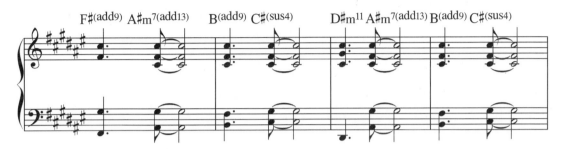

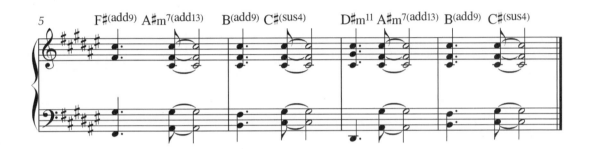

B 段制作

和弦进行：

B $^{(add9)}$　－　－　－　｜　B $^{(add9)}$　－　－　C#m$^{11}$　｜　D#m$^{11}$　－　－　－　｜　D#m$^{11}$　－　－　－　｜

B $^{(add9)}$　－　－　－　｜　G#m$^{7}$　－　－　－　｜　C$^{#11}$　－　－　－　｜　C$^{#11}$　－　D$^{11}$　－　｜

钢琴声部：

　　B 段钢琴声部及整体的编配与 A 段有比较大的区别，和弦的使用与律动都不一样，在最后一小节使用了 D$^{11}$ 和弦移调到 G 大调。

视频示范 9-15

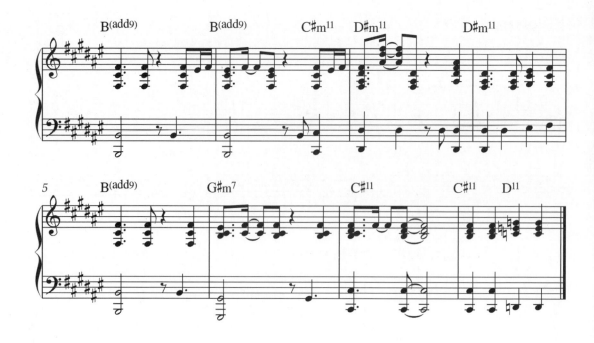

鼓声部：

鼓声部踩镲有非常多的十六分音符三连音，制作时需要注意。

视频示范 9-16

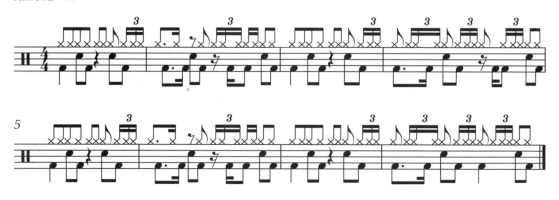

贝斯声部：

视频示范 9-17

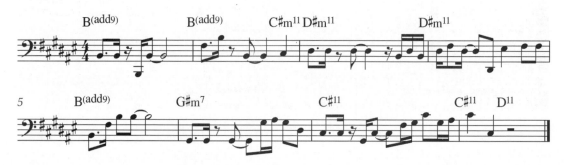

合成铺底声部：

　　合成铺底声部为柱式和弦的编配方式，使用了四轨制作，这里制作一轨即可。原曲使用的是 Omnisphere 和 Serum 合成器，请参考视频示范并选择类似音色。

视频示范 9-18

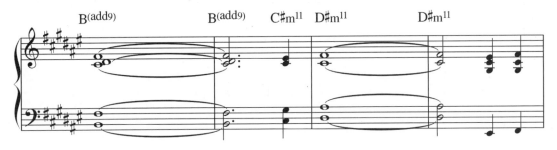

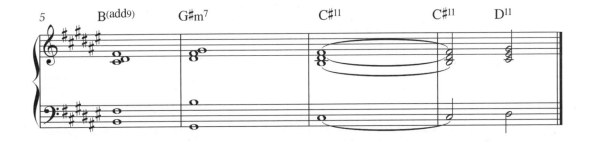

3. 乐曲 3

曲式结构：

小　　节：8　8	
曲　　式：A—B	歌曲速度：127
歌曲调性：Em	歌曲拍号：$\frac{4}{4}$

乐曲试听 9-19
视频示范 9-19

A 段制作

和弦进行：

Em - C - | G - D - | Em - C - | G - Bm - |
Em - C - | G - D - | Em - C - | G - Bm - |

鼓声部：

本首乐曲为两段体，A 段与 B 段均为 8 小节。鼓声部只使用了底鼓，在每一拍的正拍上。

视频示范 9-20

钢琴声部 1：

整首曲子的律动都是由钢琴声部来编写，使用了柱式和弦的弹法。钢琴声部音域跨度比较大，因为要兼顾到低音与高音。钢琴声部的高音也是该曲主要的副旋律，所以在制作时要突出来。该钢琴声部也可以分两轨来制作，第一轨使用低音区的音符，第二轨使用高音区的音符，当然也可以在一轨中制作。

视频示范 9-21

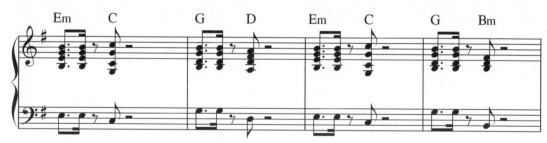

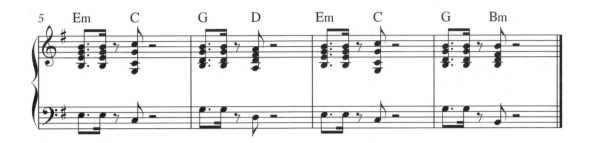

钢琴声部 2:

　　这里新建了一轨，钢琴声部 2 也使用了柱式和弦的编配方式，但是这里使用的是长音，功能类似于铺底声部。

视频示范 9-22

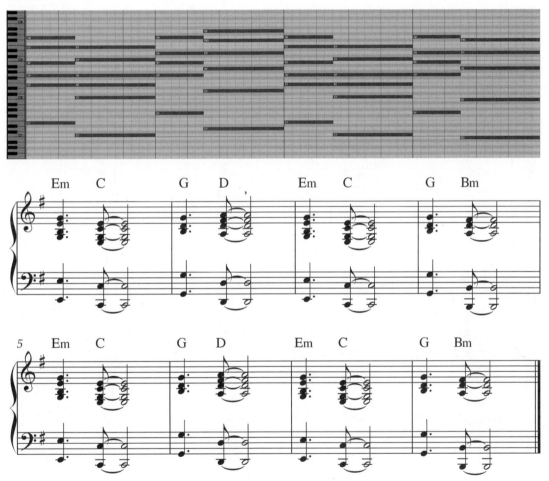

拨奏声部 1:

　　拨奏声部使用了两轨来制作，这两轨的节奏与钢琴声部是一样的。只是音符的纵向排列和音区不一样。拨奏声部的音色选择 Pluck 类或 Key 类的合成音色。

视频示范 9-23

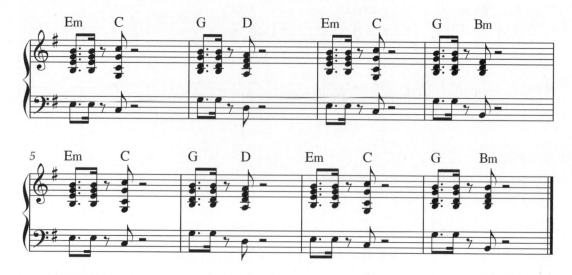

拨奏声部 2：

视频示范 9-24

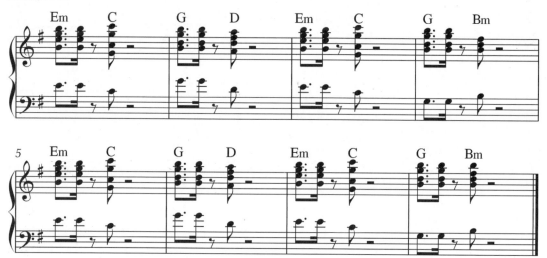

合成铺底声部：

视频示范 9-25

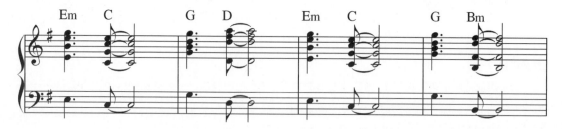

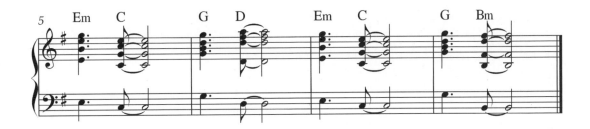

贝斯声部：

视频示范 9-26

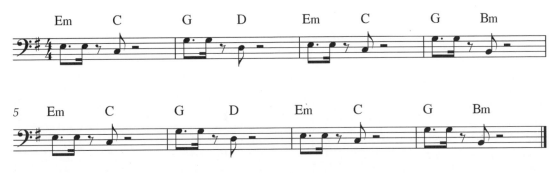

B 段制作

和弦进行：

Em — C — | G — D — | Em — C — | G — Bm7 D$^6$ |
Em — C — | G — D — | Em — C — | G — Bm — |

鼓声部：

B 段鼓声部使用了底鼓与响指，下方乐谱中的军鼓实际上是响指。底鼓在每一拍的正拍上，响指从第五小节开始进入，并与底鼓有个节奏上的渐强，先是八分音符，然后是十六分音符，最后变为三十二分音符，整体听感有一个情绪和律动上的渐强，逐渐进入最高潮的副歌。

视频示范 9-27

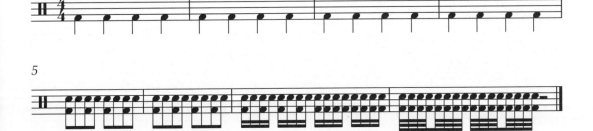

铺底声部：

B 段没有了钢琴声部，这里使用铺底声部来弹奏和弦部分，整个段落的和弦与之前有比较大的区别，音色选择 Pad 类合成音色，编写方式使用的是柱式和弦长音。

视频示范 9-28

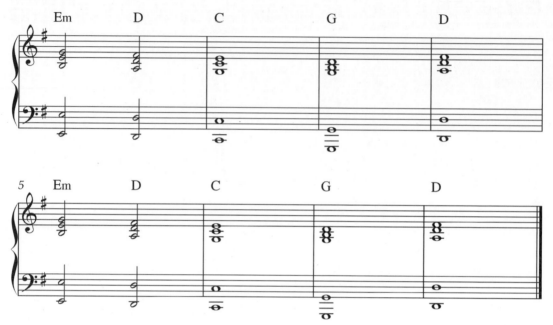

拨奏声部：

拨奏声部与铺底声部类似，只是少了些音符，拨奏声部的音色选择 Pluck 类或 Key 类的合成音色。

视频示范 9-29

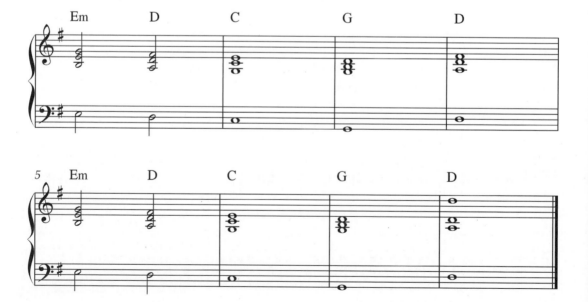

钟琴声部：

钟琴声部这里使用了快速琶音的编写方式，基本上是以小节为单位重复（有个别小节的音符不一样），音色选择 Bell 类音色。

视频示范 9-30

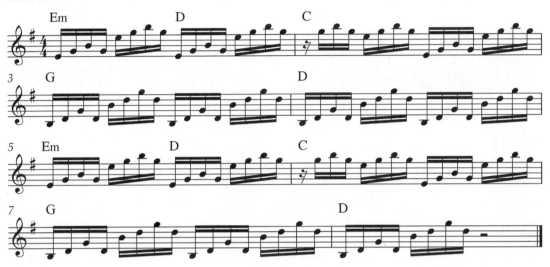

贝斯声部：

贝斯声部使用合成贝斯音色。

视频示范 9-31

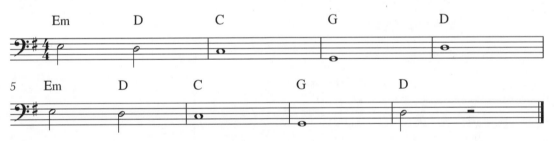

副旋律声部：

副旋律声部使用了两轨来叠加，音色分别选用了合成萨克斯音色与合成主旋律音色。两轨的音符都是一样的，这里只示范其中一轨。

视频示范 9-32

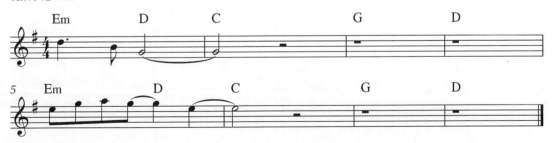

跳舞

dance

无论是民族舞的韵律与神韵，
还是爵士舞的活力与激情，
或是拉丁舞的火辣与优雅，
亦或是宅舞的萌动与创意，
每种舞蹈都有
属于自己的风采。

在节奏中释放热情，
在旋律里绽放身姿。

舞动吧，
我的灵魂！

1. 乐曲 1

曲式结构:

小　　节: 8　8　8

曲　　式: A—B—C　　　　歌曲速度: 120

歌曲调性: F♯m　　　　　歌曲拍号: $\frac{4}{4}$

乐曲试听 10-1
视频示范 10-1

A 段制作

和弦进行:

F♯m　-　-　-　| Bm　-　-　-　| E　-　-　-　| A　-　-　-　|
D　-　-　-　| Bm　-　-　-　| C♯　-　-　-　| C♯　-　-　-　|

鼓声部:

　　本首乐曲为三段体,每段都是 8 小节,B 段与 C 段比较相似,这里就不示范 C 段了。A 段与 B 段的编曲风格有比较大的区别,A 段的鼓声部只使用了踩镲和合成拍手声,都在第五小节到第八小节出现。踩镲以四分音符重复,而拍手声在第五小节、第六小节以四分音符重复,在第七小节、第八小节以八分音符重复。

视频示范 10-2

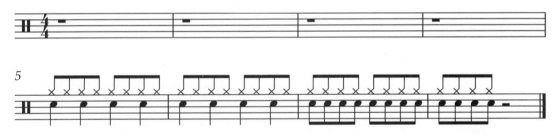

贝斯声部:

　　贝斯使用全音符长音来编写。

视频示范 10-3

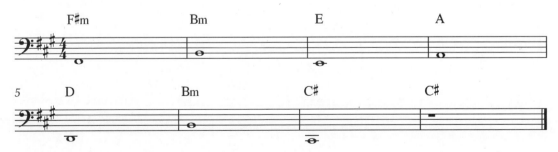

钢琴声部：

音色选择基本的原声钢琴音色。在编写方面也是使用柱式和弦的弹奏方式，左手弹奏根音，右手弹奏和弦音。

视频示范 10-4

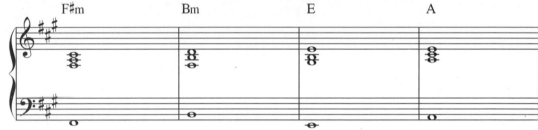

合成铺底声部：

音色选择合成器中的 Pad 类音色，编写方式和钢琴类似。

视频示范 10-5

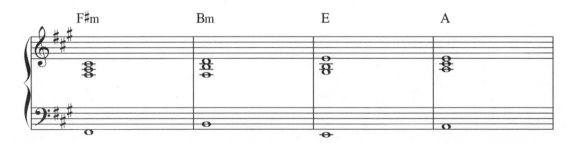

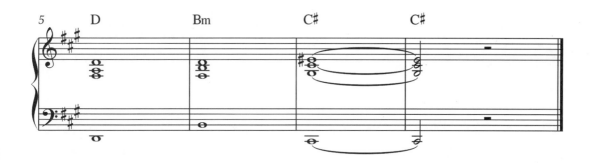

B 段制作

和弦进行：

F#m - - - | Bm - - - | E - - - | A - - - |
D - - - | Bm - - - | C# - - - | C# - - - |

鼓声部：

B 段进入了完整的鼓声部，节奏方面非常好制作：底鼓在每一拍的正拍上；军鼓在第二拍和第四拍上，在第四小节与第八小节有一个过渡。

视频示范 10-6

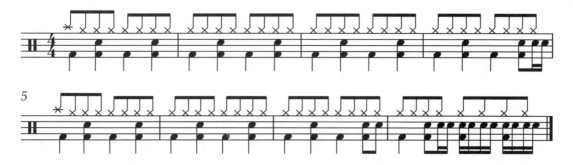

贝斯声部：

贝斯声部选择原声电贝斯类音色。在制作中一定要注意音符的长短，这样才能把律动体现出来，很多音符实际记谱的时值会和制作中有所区别。

视频示范 10-7

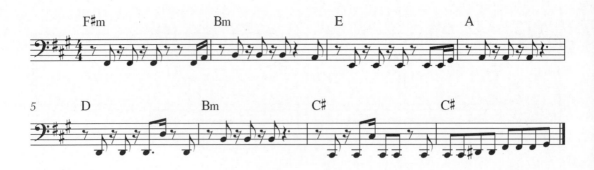

合成铺底声部 1：

视频示范 10-8

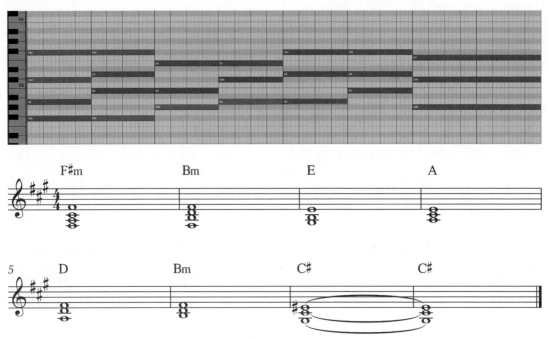

钢琴声部：

视频示范 10-9

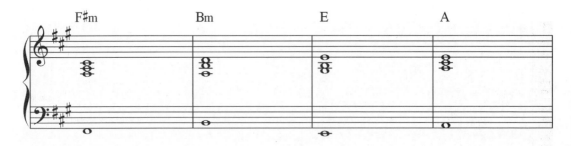

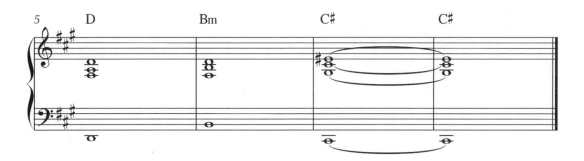

合成铺底声部 2:

视频示范 10-10

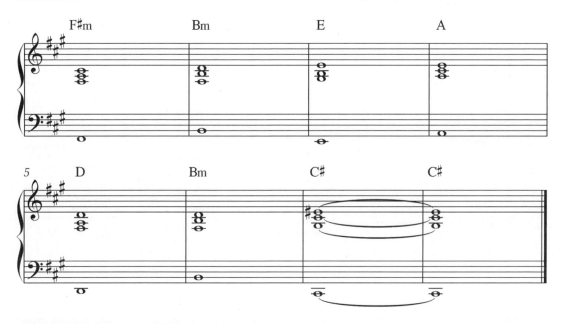

合成旋律声部 1:

　　合成旋律声部音色选择合成器中的 Lead 类音色,该声部的编写方式是构建一条主旋律,使用八度重复的方式编写。整体的节奏也非常规整,都使用了八分音符,所以听起来有一点像吉他分解和弦。原曲的这个声部叠加了不同的轨道,要注意选择音色的音域。由于音域跨度比较大,这里使用大谱表来记谱。

视频示范 10-11

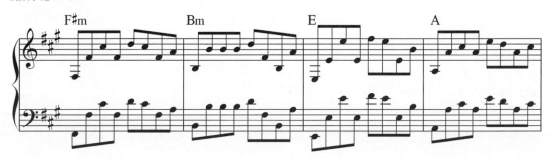

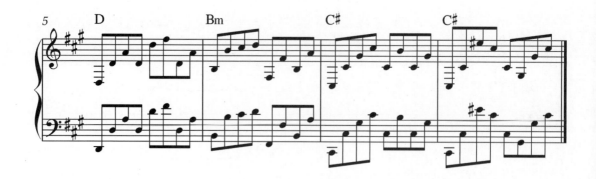

合成旋律声部 2:

　　合成旋律声部还叠加了一轨，音色同样选择合成器中的 Lead 类音色，该声部的音符与合成旋律声部 1 一样，只是没有重复八度。两轨叠加以后能使整体听感更为丰满，音色也更为独特。

视频示范 10-12

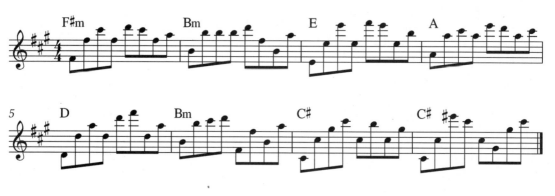

2. 乐曲 2

曲式结构:

小　　节: 8　8　8

曲　　式: A—B—C　　　　　　歌曲速度: 115

歌曲调性: F　　　　　　　　　歌曲拍号: $\frac{4}{4}$

乐曲试听 10-13
视频示范 10-13

B 段制作

和弦进行:

　　B♭ - Gm - | Am - Dm - | B♭ - Gm - | Am - Dm - |

　　B♭ - Gm - | Am - Dm - | B♭ - Gm - | Am - Dm - |

鼓声部：

本首乐曲为三段体，每段都是 8 小节，A 段与 B 段比较类似，这里就不示范 A 段了，而示范声部更多的 B 段。

底鼓的节奏是在每一拍的正拍上，非常好制作；军鼓是在每小节的第二拍、第四拍上；而踩镲是以十六分音符重复，以一拍四个十六分音符为标准，前两个十六分音符为弱拍，力度调小，后两个十六分音符为强拍，力度调大。

视频示范 10-14

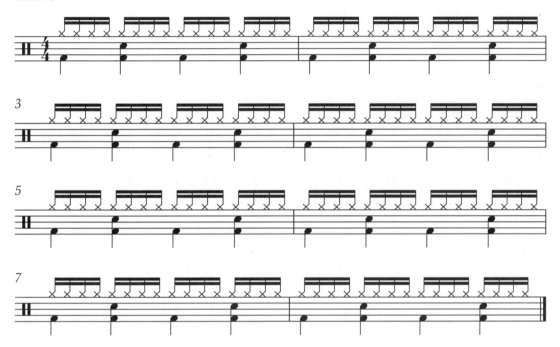

贝斯声部：

贝斯声部使用了两轨音色来叠加，原曲分别选用了 Trilian 和 Omnisphere 合成器来制作，音色也是合成贝斯音色。两轨的音符一样，制作一轨复制即可。整个和弦的律动是按两拍来转换，而且每小节的第二个和弦都是提前了半拍转换。在制作时还要注意音符的长度，比如第一个音是附点音符，但是实际上和第二个音没有连起来，中间有休止。

视频示范 10-15

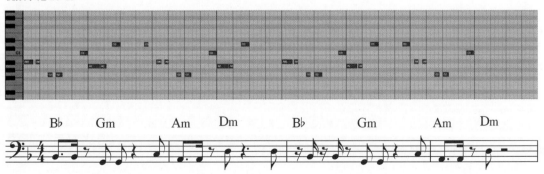

电钢琴声部：

电钢琴声部使用的是 Lounge Lizard EP-4 音源，也可以选用自带的音色制作。该声部的编配也不复杂，使用了柱式和弦的编写方式。整体都是以两小节为单位来重复，和声上虽然标记的是三和弦，但是扩展成了顺阶七和弦。

视频示范 10-16

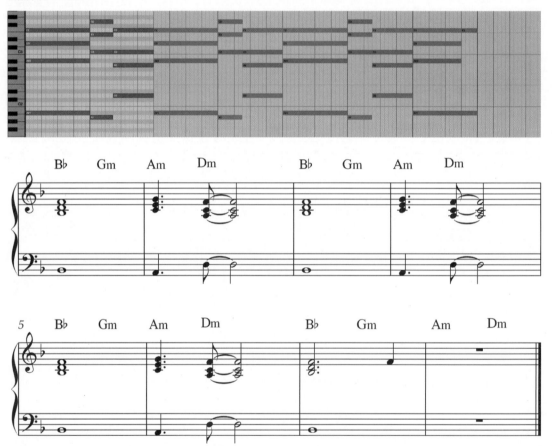

铺底声部：

这里使用了两轨来叠加音色，两轨的音符都一样，所以只需要制作其中一轨即可。两轨音色使用的都是 Omnisphere 合成器，音色上差异比较大，虽然是一样的音符，但是其中一轨会高八度，这样整体听感才能拉宽。当然也可以选择软件自带的 Pad 类合成器音色。该轨的音符和之前制作的电钢琴声部很像，可以直接复制过来再修改。

视频示范 10-17

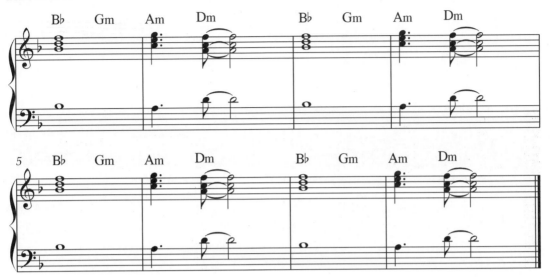

吉他声部 1:

吉他声部使用了两轨，第一轨使用了 Omnisphere 合成器，音色选择清音吉他类，也可以选择 Lead 类的音色。该轨的编配能弥补整体编曲配器上高音的缺失，让听感更为丰满。这个声部制作也很简单，一直在重复两个音。制作时实际音高要比乐谱再高八度。

视频示范 10-18

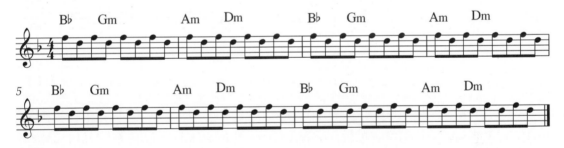

吉他声部 2:

第二轨使用的是制音吉他，音色选择名称中带有 Mute 的吉他类音色。

视频示范 10-19

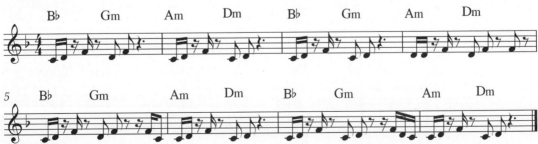

弦乐声部：

音色选择 Omnisphere 合成器中的弦乐组音色，并选择名称中带有 String Section 的音色。如果使用自带的音色，也可以找音色名称中带有 Section 或 Ensemble 的弦乐组或弦乐合奏音色。这段的编写方式是使用八度演奏，并且提前一拍演奏。

视频示范 10-20

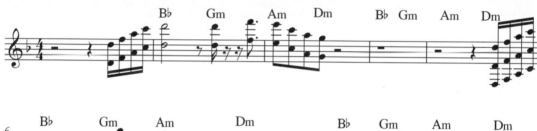

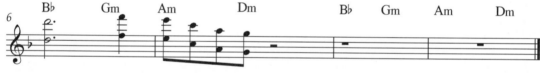

钟琴声部 1：

钟琴的英文为"Bell"，所以在音色库中就找到名称中带有"Bell"的音色就可以。该段落一共使用了两轨钟琴，第一轨为低音声部，第二轨为高音声部，制作第一轨并复制即可。所用的音符与弦乐声部类似。

视频示范 10-21

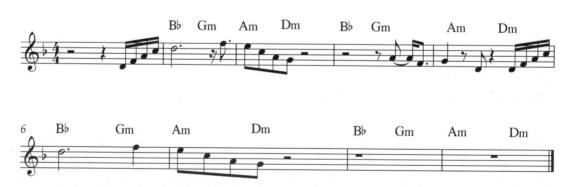

钟琴声部 2：

第二轨为高音声部。

视频示范 10-22

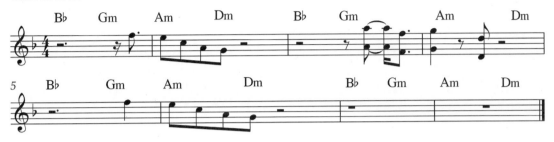

C 段制作

和弦进行：

B♭ - Gm - | Am - Dm - | B♭ - Gm - | Am - Dm - |
B♭ - Gm - | Am - Dm - | B♭ - Gm - | Am - Dm - |

C 段很多声部与 B 段类似，所以可以直接复制过来进行修改。这里就不一一示范各声部了，挑选几个重要声部进行展示。

贝斯声部：

视频示范 10-23

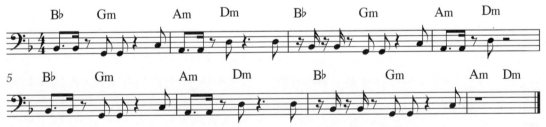

电钢琴声部：

视频示范 10-24

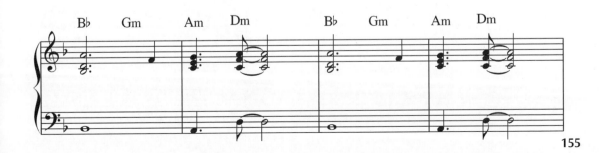

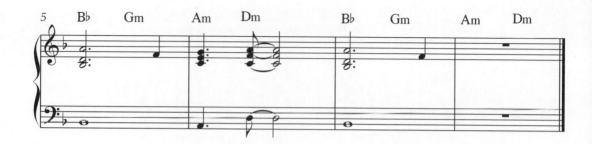

钟琴声部：

　　该段落一共使用了两轨钟琴，制作一轨复制即可。注意两轨的音域有区别，一轨低八度，一轨高八度。

视频示范 10-25

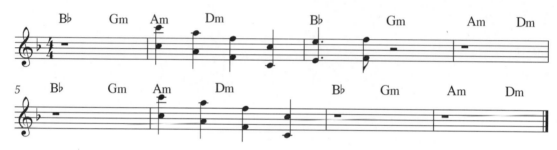

铜管声部：

　　铜管声部需要新建三轨来制作，第一轨是萨克斯声部，第二轨与第三轨为铜管声部，因为铜管声部在不同小节的吹奏技巧上有变化，所以需要建立两轨。下方只用了一条乐谱来记录，大家制作时分开制作就可以。该段落一共有 9 小节，第一小节为弱起小节。其中，第一轨的萨克斯在第一至第三小节和第五至第七小节，第二轨、第三轨分别在第三、四小节、第七和第八小节。

视频示范 10-26

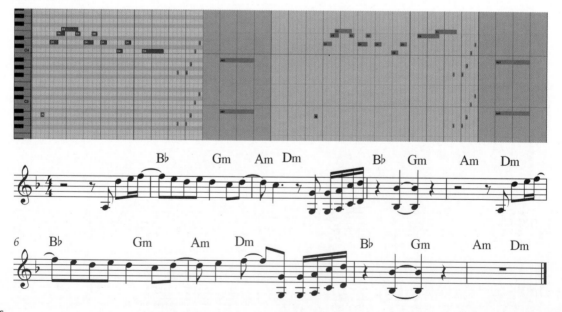

3. 乐曲 3

1. 曲式结构：

小　　节：8 8

曲　　式：A—B　　　　　　　　歌曲速度：110

歌曲调性：A♭　　　　　　　　　歌曲拍号：4/4

乐曲试听 10-27
视频示范 10-27

A 段制作

和弦进行：

D♭ - - - | E♭ - Fm - | D♭ - - - | E♭ - Fm - |

D♭ - - - | E♭ - Fm - | D♭ - - - | E♭ - Fm - |

鼓声部：

　　本首乐曲为两段体，都是 8 小节。鼓声部由底鼓、军鼓、踩镲组成，律动和主歌一样。底鼓在每一拍的正拍上，军鼓在第二拍、第四拍上，踩镲以八分音符为节奏重复。

视频示范 10-28

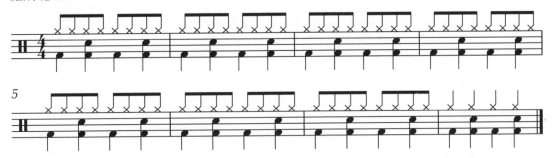

贝斯声部：

　　贝斯声部音色使用 Serum 合成器中的合成贝斯音色，可以使用自带的类似音色替代。原曲还叠加了音色，这里制作一轨就可以，编写方式基本都是重复八度。

视频示范 10-29

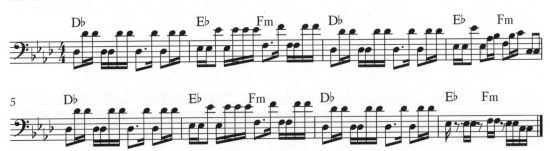

合成铺底声部：

选择较柔和的 Pad 类音色。合成铺底声部大多数的编写方式都是长音，在音符的使用上也是可以扩展的，比如第一个 D♭ 和弦可以直接扩展成七和弦或九和弦。

视频示范 10-30

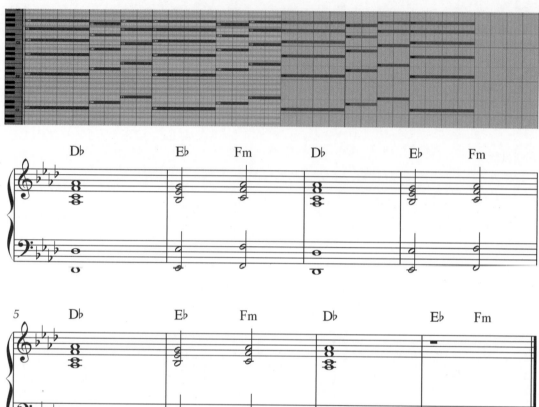

合成键盘声部：

音色选择合成器中的 Pluck 类或 Key 类中的音色。

视频示范 10-31

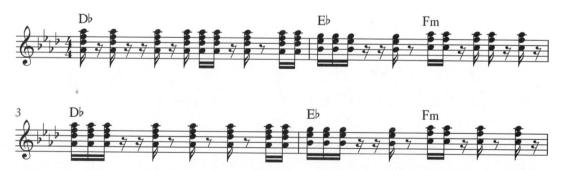

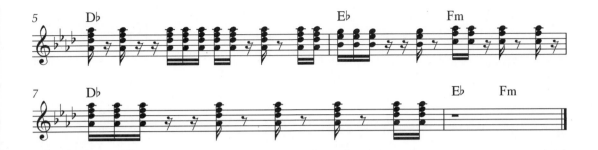

副旋律声部：

副旋律声部选择合成器中 Lead 类音色。原曲中也叠加了几轨，这里就制作一轨即可。整体的律动是两小节一重复。

视频示范 10-32

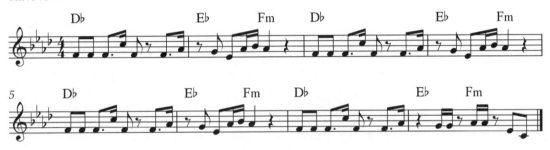

B 段制作

和弦进行：

D♭ - - - | E♭ - Fm - | D♭ - - - | E♭ - Fm - |
D♭ - - - | E♭ - Fm - | D♭ - - - | E♭ - Fm - |

B 段的整体编曲配器与 A 段类似，和弦都是一样的，所以各声部可以直接复制过来再修改。这里就不一一示范每一轨了。

鼓声部：

视频示范 10-33

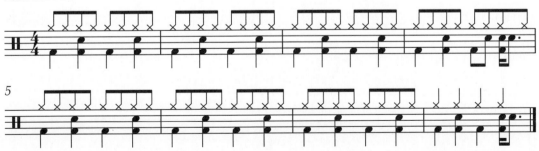

独奏声部：

　　B 段用到了合成主旋律音色来独奏，这一轨是 A 段没有的，音色选择合成器中的 Lead 类音色，需要选择声音比较尖锐和突出的音色。该声部使用了两轨，第一轨为第一小节至第八小节，第二轨在第五小节出现，并且高八度演奏。这里就使用一条乐谱来记谱，大家制作的时候分开制作即可。

视频示范 10-34

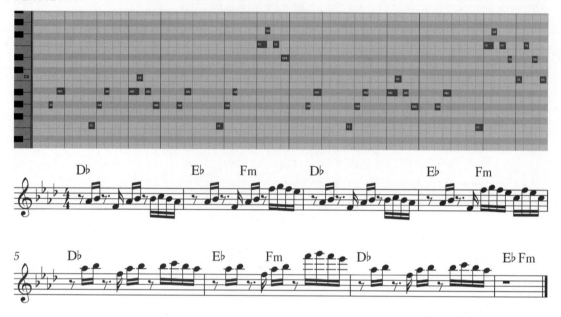

好物分享

goodies share

有时候，一款好用的小家电、一瓶便宜又好用的护肤品、一块漂亮的小地垫，就能让人整天都充满自信和好心情。每当这时，总会有种无比兴奋的感觉，迫不及待想和他人分享，或许能让更多人感受到同样的快乐。把小确幸分享出去，也许就放大成了千百倍的美好。

1. 乐曲 1

曲式结构：

小　　节：8 8 8

曲　　式：A—B—C　　　　　歌曲速度：124

歌曲调性：C　　　　　　　歌曲拍号：$\frac{4}{4}$

乐曲试听 11-1
视频示范 11-1

A 段制作

和弦进行：

| F - G Am | Am - Dm F | F - G Am | Am - - - |

| F - G Am | Am - Dm F | F - G Am | Am - - - |

贝斯声部 1：

本首乐曲为三段体，三段都是 8 小节，B 段与 C 段比较类似，这里就不示范 C 段了。在没有鼓声部的情况下，可以首先制作贝斯声部，这样能够确定每小节使用的和弦。本首乐曲大部分声部都使用了合成音色，原曲使用的第三方合成音源有 Serum、Omnisphere、ANA2 等，这些都是最常用的合成器。贝斯声部有两轨，第一轨选择合成贝斯音色，在制作时要注意音符的时值长短，大部分都是以十六分音符；特别要注意和弦转换的地方，比如第一小节、第二小节的衔接处，根音就提前了半拍出现。

视频示范 11-2

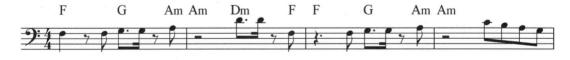

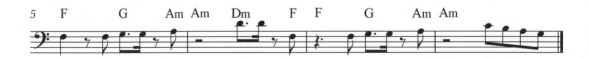

贝斯声部 2：

第二轨贝斯声部的编写方式是长音。该贝斯声部在第五小节才出现，主要是与合成铺底声部相结合来增加声音的厚度，音色要选择比较适合编写长音的音色，音头不要太明显。

视频示范 11-3

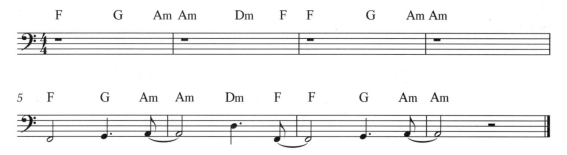

合成铺底声部：

音色选择合成器中的 Pad 类音色，编写方式与钢琴的柱式和弦类似。合成铺底声部从第五小节开始出现，和上面的贝斯第二轨相对应。下面是低八度记谱，实际制作时要高八度。

视频示范 11-4

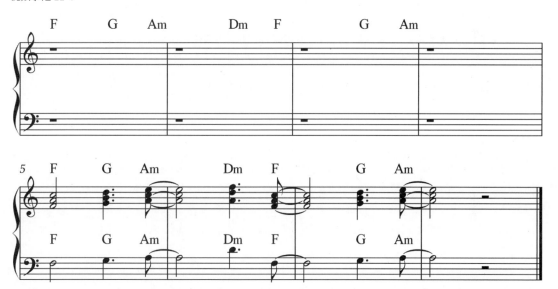

合成拨奏声部 1：

音色选择合成器中的 Pluck 类音色。这个声部也使用了柱式和弦编写方式，但是在节奏律动上要复杂一些，歌曲的整体律动主要就是靠合成拨奏声部来支撑。该声部使用了两轨来制作，在音符上有一些区别。

视频示范 11-5

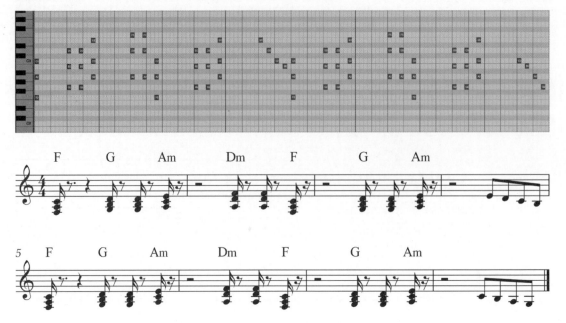

合成拨奏声部 2:

 第二轨的合成拨奏声部与第一轨在音符上有些区别，相当于第一轨的转位，比如第一个和弦 F，第一轨使用的是 F、A、C 三个音，而第二轨使用的是 C、F、A 三个音，使用了第二转位。这样一来音域就发生了变化，听感也更为立体，在制作过程中这种技巧也是比较常用的。两轨的节奏律动都很类似，只是第二轨多了一些音符。

视频示范 11-6

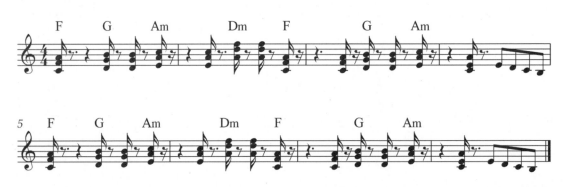

合成旋律声部 1:

 合成旋律声部音色选择合成器中的 Lead 类音色，该声部的编写方式是构建一条主旋律。旋律声部使用了两轨，两轨是八度的关系，这样听起来更为立体。

视频示范 11-7

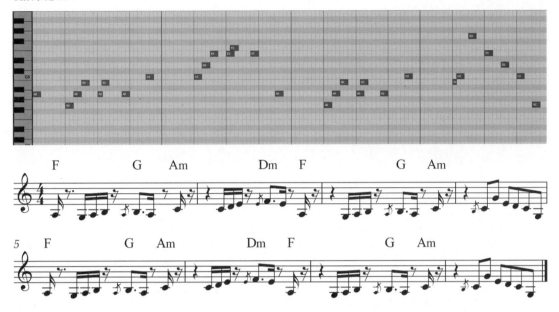

合成旋律声部 2：

视频示范 11-8

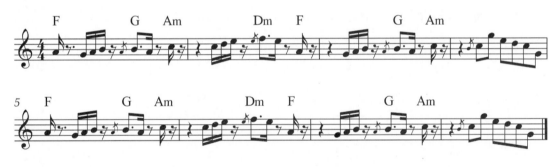

拍手声声部：

在第五小节到第八小节加入了拍手声声部，音色可以选择打击乐中名为 Clap 的音色。该声部是从四分音符变为八分音符，再变为十六分音符，有个情绪上的提升。

视频示范 11-9

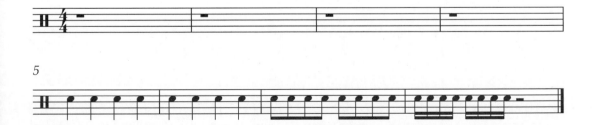

B 段制作

和弦进行：

F - G Am | Am - Dm F | F - G Am | Am - - - |

F - G Am | Am - Dm F | F - G Am | Am - - - |

鼓声部：

B 段进入了鼓声部，由底鼓与军鼓构成，音色选择电鼓音色。

视频示范 11-10

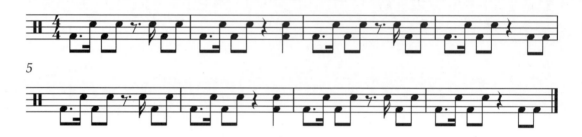

贝斯声部：

贝斯声部与 A 段贝斯声部 1 一样，可以直接复制。

视频示范 11-11

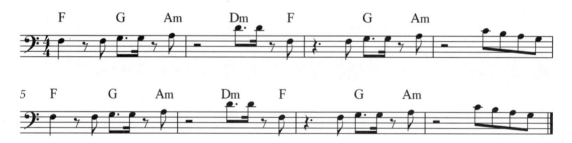

合成拨奏声部 1：

视频示范 11-12

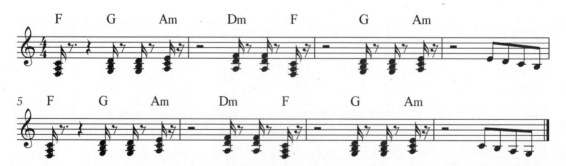

合成拨奏声部 2：

视频示范 11-13

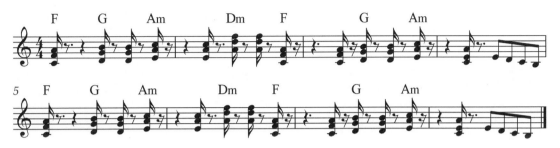

合成旋律声部：

　　主歌的合成旋律声部与 A 段的合成旋律声部 2 的音符是一样的，但是在音色上有比较大的区别，所以需要新建轨道，音色请参考视频示范。

视频示范 11-14

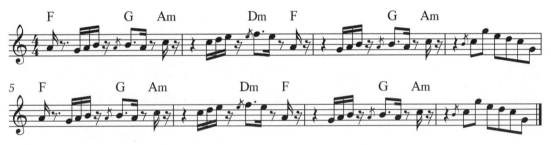

2. 乐曲 2

曲式结构：

小　　节：8	
曲　　式：A	歌曲速度：103
歌曲调性：G	歌曲拍号：$\frac{4}{4}$

乐曲试听 11-15
视频示范 11-15

A 段制作

　　本首乐曲为一段体，有 8 小节。

和弦进行：

```
Em - - -  | G - C - | Em - - -  | G - C - |
Em - - -  | G - C - | Em - - -  | G - - - |
```

鼓声部：

　　鼓声部节奏比较清晰明了，也比较简单，有底鼓、军鼓、踩镲、拍手声及叠加的其他声部，整体节奏律动请参考以下乐谱。

视频示范 11-16

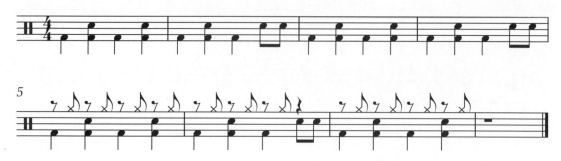

贝斯声部：

　　音色使用合成贝斯。

视频示范 11-17

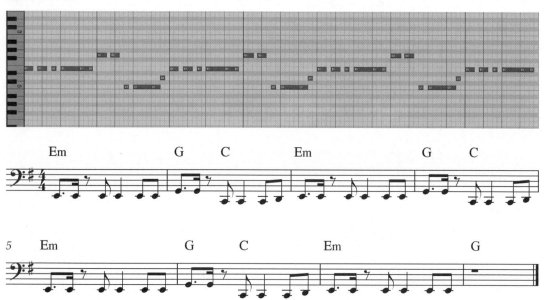

旋律声部：

　　旋律声部是以两小节为单位重复，这里要注意第一小节和第三小节的装饰音，有点滑音的感觉，音色选择 Lead 类合成音色。

视频示范 11-18

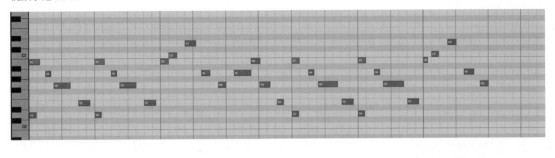

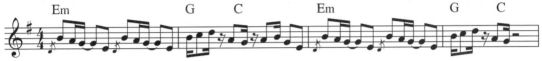

钢琴声部 1：

音色选择原声钢琴类。

视频示范 11-19

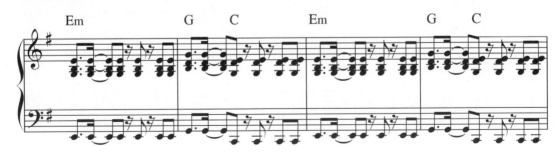

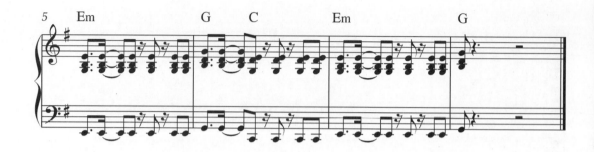

钢琴声部 2：

　　钢琴声部 2 是在钢琴声部 1 的基础上进行了和弦的转位，这样两轨叠加起来更为立体。

视频示范 11-20

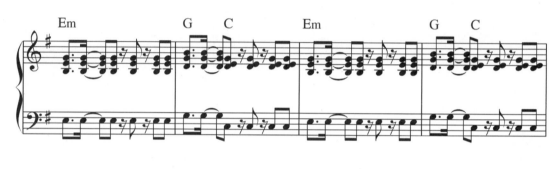

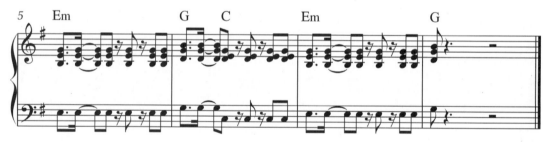

铺底声部：

　　请看视频示范，然后在 Pad 类中找到类似的音色。音符方面直接复制钢琴声部 1 进行细微调整即可。

视频示范 11-21

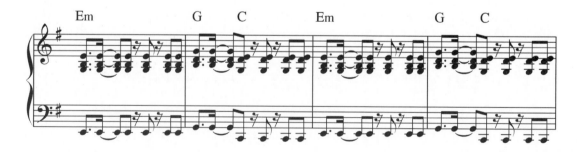

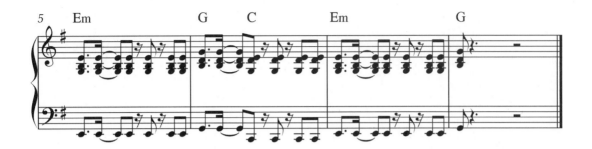

3. 乐曲 3

曲式结构：

小　　节：8　8　8

曲　　式：A—B—C　　　　　　　　歌曲速度：109-92

歌曲调性：D—G　　　　　　　　　　歌曲拍号：$\frac{4}{4}$

乐曲试听 11-22
视频示范 11-22

A 段制作

和弦进行：

Em7　-　-　-　| F$^\sharp$m$^7$　-　-　-　| Gm7　-　-　-　| A　-　-　-　|

Em7　-　-　-　| F$^\sharp$m$^7$　-　-　-　| Gm7　-　-　-　| A　-　-　-　|

鼓声部：

　　本首乐曲为三段体，三段都是 8 小节，B 段与 C 段比较类似，这里就不示范 C 段了。A 段与 B 段的编曲风格有比较大的区别，而且调性与速度也不一样。A 段鼓声部由底鼓和军鼓组成。

视频示范 11-23

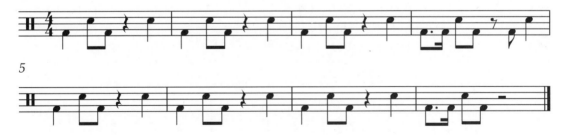

合成铺底声部：

　　音色选择合成器中的 Pad 类音色，编写方式是柱式和弦的形式。

171

视频示范 11-24

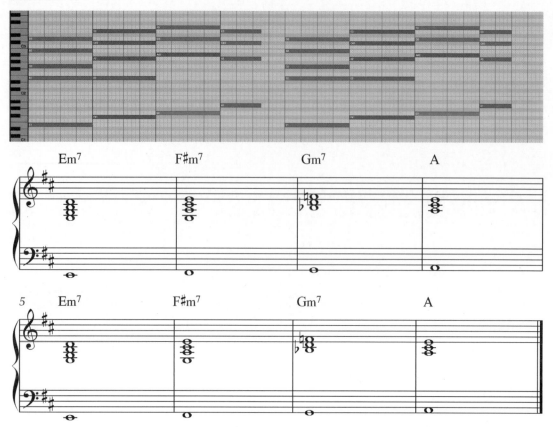

合成拨奏声部：

音色选择合成器中的 Pluck 类或 Key 类中的音色，编写方式是八分音符断奏。但要注意，记谱为八分音符，实际制作时是十六分音符。

视频示范 11-25

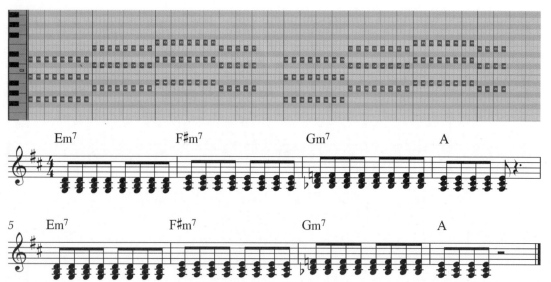

贝斯声部：

音色使用合成贝斯，要注意第四小节最后两拍的滑音。

视频示范 11-26

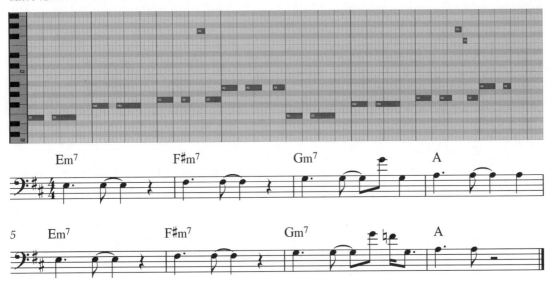

B 段制作

和弦进行：

| Em9 - - - | Em9 - - - | C$^{maj7}$ - - - | C$^{maj7}$ - - Em7/F |
| Em9 - - - | Em9 - - - | C$^{maj7}$ - - - | C$^{maj7}$ - - - |

鼓声部：

B 段改变了调性与速度，鼓声部由底鼓、军鼓、踩镲组成。

视频示范 11-27

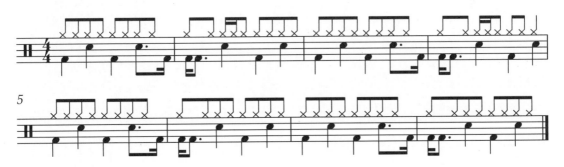

电钢琴声部：

电钢琴声部是本段落的主要伴奏声部，支撑起了整体的律动。

视频示范 11-28

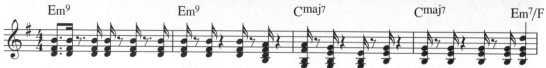

贝斯声部：

视频示范 11-29

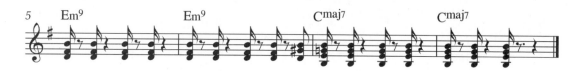

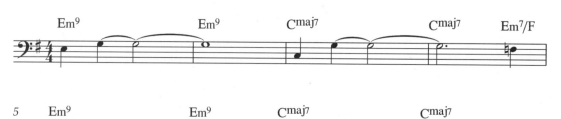

兴趣爱好

hobbies

兴趣爱好，是在忙碌的生活中，给自己开辟一方空间，去探索自己的潜能。拿起画笔，拿起乐器，打开烤箱……用心创造，用情感表达，用美味分享。每一次尝试，都是一次成长，每一次分享，都是一次交流。只要有好奇心和热爱，每一天都充满无限可能。

1. 乐曲 1

1. 曲式结构：

小　　节：4 8 8

曲　　式：A—B—C　　　　　　歌曲速度：115

歌曲调性：F　　　　　　　　　歌曲拍号：$\frac{4}{4}$

乐曲试听 12-1
视频示范 12-1

A 段制作

和弦进行：

B♭ - - - | B♭ - - - | C - - - | Dm - Am - |

钢琴声部：

本首乐曲为三段体，这里只示范 A 段和 B 段。A 段为 4 小节，主要乐器为钢琴，这里使用的音色是 Keyscape 音源中的 Grand Piano，刚开始学习编曲，在音色选择上可以不用过于讲究，只要把类型选对就可以。

乐曲使用的是旋律小调，和声上也很简单，使用了 "4—4—5—6m—2m" 的和声进行，而且所有和弦都使用了基本的三和弦，编配手法就是基本的柱式和弦弹法，左手弹一个音，右手弹三个音或四个音。如果有 MIDI 键盘，最好是跟着乐谱练一练，然后直接录制 MIDI。音符的力度可以控制在 50 ～ 100，这里要注意和弦与和弦之间连接有一定的间隔。

视频示范 12-2

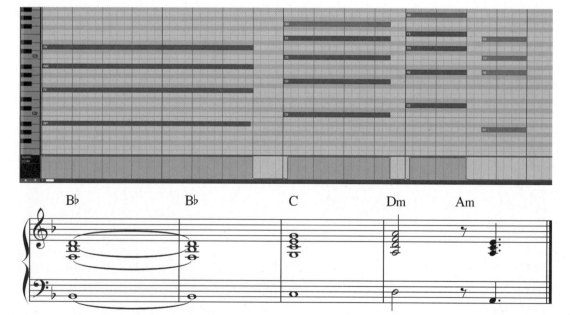

合成铺底声部：

　　合成铺底声部与钢琴声部音符都是一样的，只需要调整力度细节就可以。在编曲实战运用中，很多时候都需要使用对轨音色来重合叠加，才能制作出丰满、宽广的听觉效果，如果只使用一轨钢琴音色，听起来就比较单一。这里的合成铺底音色使用的是 Serum 合成器，你也可以自行选择类似的音色。在叠加音轨的时候，也可以修改音符，比如增加或减少一些音符，或者进行高八度、低八度的变化，使整体的听感发生改变，大家可以多尝试。原曲工程中一共叠加了三轨，这里就练习叠加两轨。

视频示范 12-3

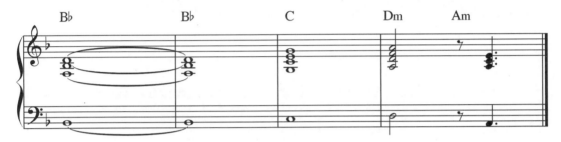

吉他声部：

　　吉他声部在前奏中比较重要，它的编写方法是以一小节为单位重复，节奏律动和音符是固定的，使用的都是十六分音符。这里的音色要选择电吉他右手制音的音色，这种音色听起来颗粒感很强，而且没有尾音，比较干净。

视频示范 12-4

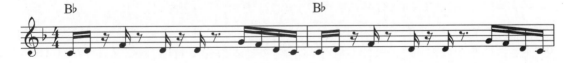

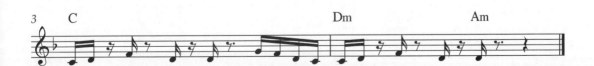

B 段制作

和弦进行：

```
Bb - - - | Bb - - - | Am - - - | Dm - - - |
Bb - - - | Bb - - - | Am - - - | Dm - - - |
```

鼓声部：

B 段由鼓、贝斯与吉他构成。音色可以参考视频示范中的声音来选择类似的电鼓音色。节奏律动请参考下方乐谱，底鼓的节奏是在每一拍的正拍上，军鼓在每小节的第二拍、第四拍上，而踩镲是以十六分音符重复。在最后一小节中通常会加入嗵鼓，提示段落的转换。

视频示范 12-5

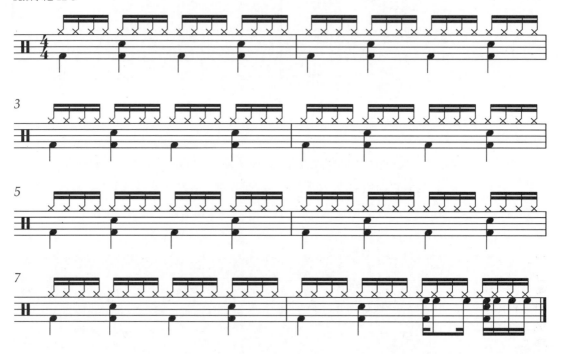

贝斯声部：

贝斯声部的制作在该乐曲中非常重要，主要的律动都是由贝斯撑起的。这里使用了 Kontakt 中的 Ilya Efimov Bass，大家在制作中选用类似的电贝斯音色就可以。在制作中一定要注意音符的长短，很多音符都需要制作出类似于制音的短促效果，这样才能把律动体现出来。音符主要使用根音与八度音重复，整体的律动是以四小节为单位重复，和弦的使用一样。所以可以先制作第一小节至第四小节，然后复制。

视频示范 12-6

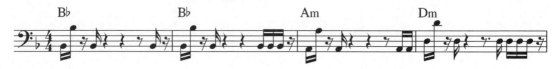

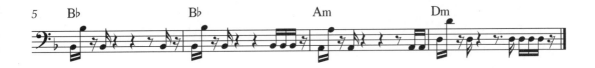

吉他声部：

　　本段吉他声部使用了两轨来编写，第一轨是在乐句的衔接处使用了填音加花的编写方式，通常 8 小节的乐段中第一小节至第四小节为一个乐句，在第四小节里就可以加入一些音符，音色选择清音类的电吉他音色。而第二轨使用了扫弦的编写方式，吉他的扫弦如果按照常规的 MIDI 音符输入的方式来制作是比较难达到理想的效果的，所以通常就使用带有吉他扫弦 Loop 的音源。由于第五小节至第八小节使用了 Loop，所以乐谱中没有写出音符。原曲是以一小节的 Loop 一直循环，所以第四小节的音符选择比较重要，要选择与该小节和弦及其他声部比较协和的音。

视频示范 12-7

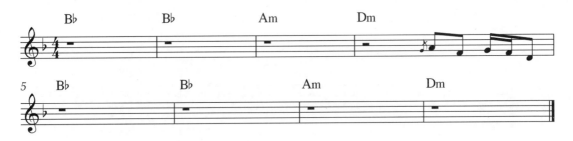

2. 乐曲 2

1. 曲式结构：

小　　节：12　8　8

曲　　式：A—B—C　　　　　　歌曲速度：144

歌曲调性：Dm　　　　　　　　歌曲拍号：$\frac{4}{4}$

乐曲试听 12-8
视频示范 12-8

　　本乐曲取自 Ariana Grande 的 *Positions* 的伴奏，原曲是一首非常好听的歌曲。该曲编曲非常适合用在短视频的背景音乐中，特别是与兴趣爱好、自拍、穿搭、户外中等类型短视频很搭配。

B 段制作

和弦进行：

Dm⁷ - - - | Am⁷ - - - | B♭maj7 - - - | Gm⁷ - - - |

Dm⁷ - - - | Am⁷ - - - | B♭maj7 - - - | Gm⁷ - - - |

中提琴声部：

　　本首乐曲为三段体，这里只示范 B 段与 C 段。整首曲子的律动都围绕着中提琴来编配，音色选择提琴中有 Pizzicato 拨奏技巧的来制作。

视频示范 12-9

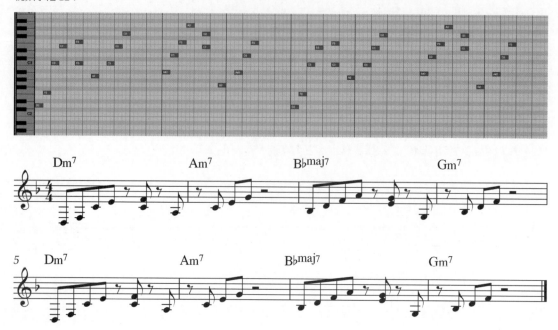

吉他声部：

　　吉他声部与中提琴声部的音符是一样的，可以复制过来再更换音色，可以选择较为柔和的尼龙吉他音色。

视频示范 12-10

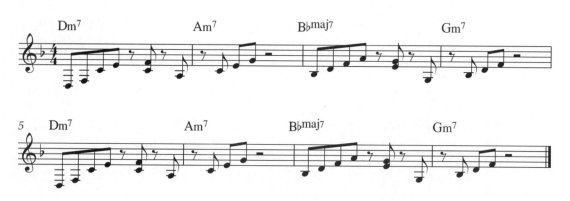

鼓声部：

　　鼓声部由底鼓、拍手声、踩镲组成，还有一些小打击乐器，在这里就不一一示范小打击乐器了。

视频示范 12-11

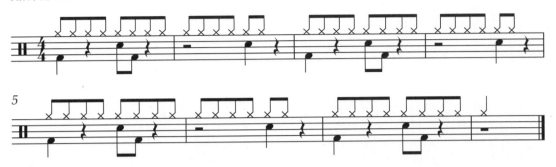

贝斯声部：

贝斯声部选择合成贝斯音色。

视频示范 12-12

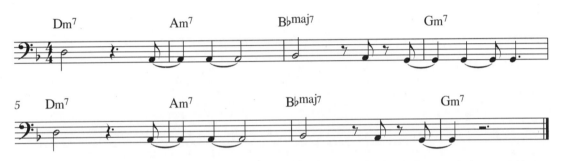

C 段制作

和弦进行：

Dm⁷ － － － | Am⁷ － － － | B♭maj7 － － － | Gm⁷ － － － |
Dm⁷ － － － | Am⁷ － － － | B♭maj7 － － － | Gm⁷ － － － |

中提琴声部：

C 段的中提琴声部与 B 段的音符是一样的，复制过来即可。

视频示范 12-13

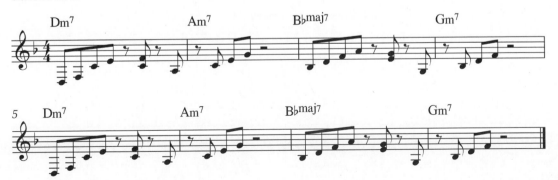

吉他声部：

C 段的吉他声部也与 B 段相同，可以直接复制。

视频示范 12-14

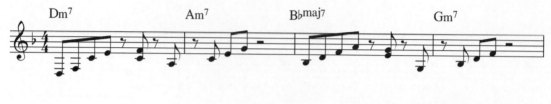

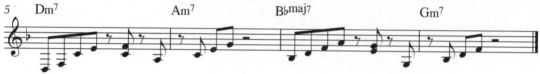

鼓声部：

C 段的鼓声部比 B 段要复杂，特别是底鼓部分。

视频示范 12-15

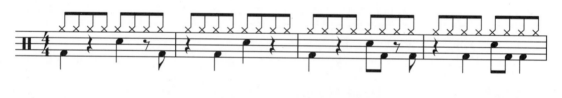

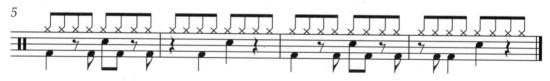

贝斯声部：

视频示范 12-16

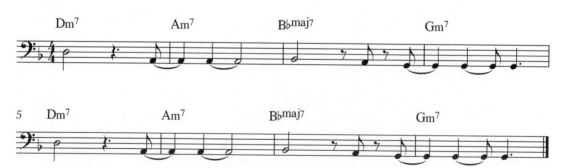

合成键盘声部：

视频示范 12-17

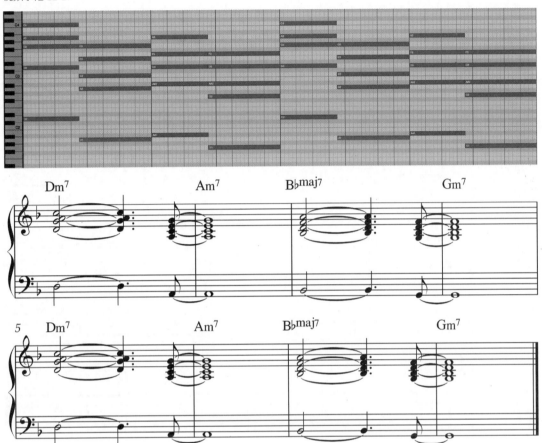

3. 乐曲 3

1. 曲式结构：

小　　节：8　8

曲　　式：A—B　　　　　　　歌曲速度：100

歌曲调性：A　　　　　　　　歌曲拍号：$\frac{4}{4}$

乐曲试听 12-18
视频示范 12-18

A 段制作

和弦进行：

```
A - - -  | E - - -  | F♯m - - -  | D - - -  |
A - - -  | E - - -  | F♯m - - -  | D - - -  |
```

合成拨奏声部：

本首乐曲为两段体，两段都是 8 小节，A 段与 B 段比较类似，这里就只示范 A 段。乐曲整体编配也非常简单，合成拨奏声部为主要的律动声部，音色选择 Pluck 类或 Key 类音色。

视频示范 12-19

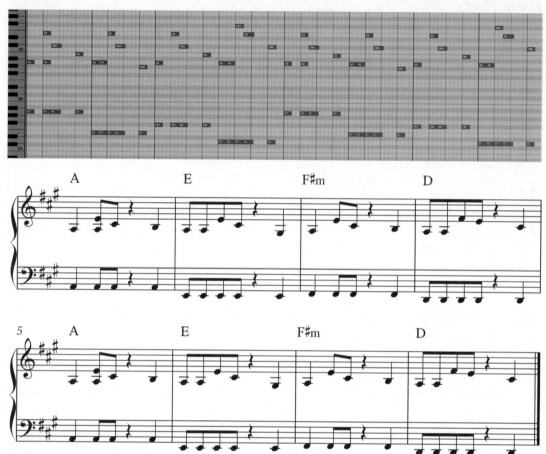

合成吉他声部：

合成吉他声部与拨奏声部的音符是一样的，可以直接复制过来再修改音色，音色选择合成器中的合成吉他音色。

视频示范 12-20

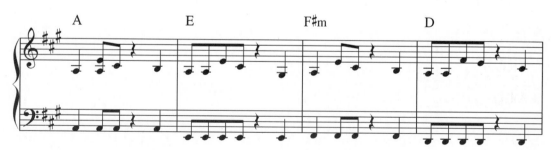

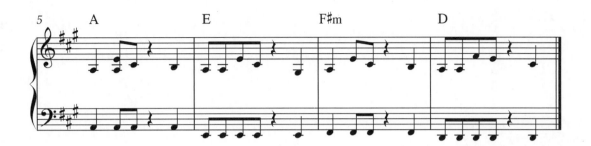

贝斯声部：

贝斯声部在后四小节出现。

视频示范 12-22

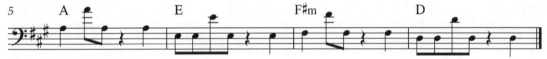

生活碎片

点滴

life pieces

无数微小的瞬间构成我们的生活，比如，一杯香浓的咖啡，一只可爱的小猫咪，一束鲜艳的花。它们仿佛是生命调色板上的一道道色彩，组成了五彩缤纷的日常。记下看似微不足道的小事，或许能让我们在忙碌一天之后，突然体会到生活的多重滋味。

1. 乐曲 1

曲式结构：

小　　节：4　4

曲　　式：A—B　

歌曲调性：Am

歌曲速度：70

歌曲拍号：$\frac{4}{4}$

乐曲试听 13-1
视频示范 13-1

A 段制作

和弦进行：

Am － Em7 － | F$^{maj7}$ － G － | Am － Em7 － |F$^{maj7}$ － － － |

钢琴声部：

本首乐曲为两段体，两段都是 4 小节，A 段与 B 段在律动上有一些的区别。A 段钢琴声部使用柱式和弦来编写。

视频示范 13-2

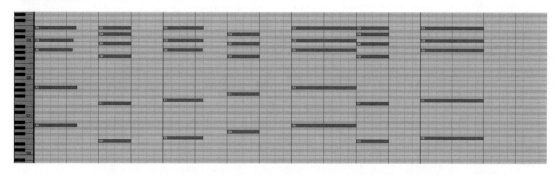

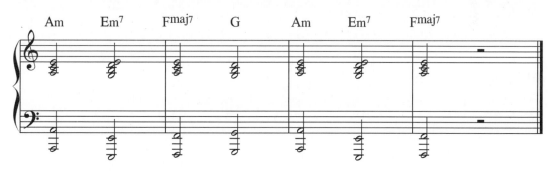

合成铺底声部：

合成铺底声部与钢琴声部类似，音符有一些减少，可以复制过来再修改。

视频示范 13-3

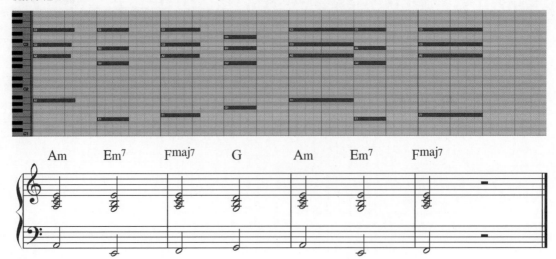

鼓声部：

视频示范 13-4

贝斯声部：

视频示范 13-5

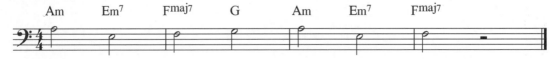

B 段制作

和弦进行：

Am - Em7 - | F$^{maj7}$ - G - | Am - Em7 - |F$^{maj7}$ - - - |

合成拨奏声部：

原曲的合成拨奏声部有很多轨，但音符都是差不多的，只是音色不一样，这里只示范其中一轨。

视频示范 13-6

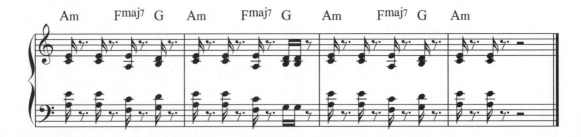

合成铺底声部：

合成铺底声部在第三小节出现。

视频示范 13-7

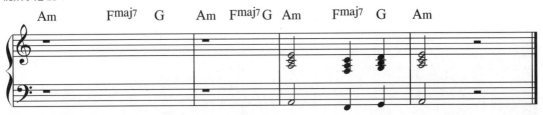

鼓声部：

视频示范 13-8

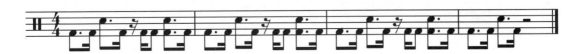

贝斯声部：

贝斯声部也在第三小节出现。

视频示范 13-9

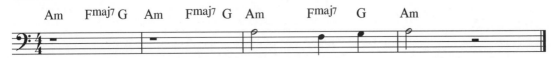

2. 乐曲 2

曲式结构：

小　　节：8　8

曲　　式：A—B

歌曲调性：D#m

歌曲速度：130

歌曲拍号：$\frac{4}{4}$

乐曲试听 13-10
视频示范 13-10

A 段制作

和弦进行：

```
D#m - - - | C# - - - | F# - - - | B - - - |
D#m - - - | C# - - - | F# - - - | B - - - |
```

钢琴声部：

钢琴声部是用原声钢琴音色与电钢琴音色两轨来叠加，两轨音符都是一样的，这里只示范其中一轨。钢琴声部使用最简单的柱式和弦的编写方式，记谱比实际音高高八度。

视频示范 13-11

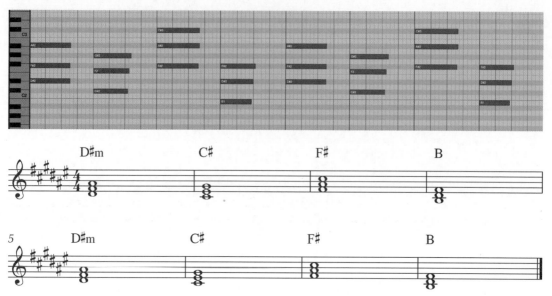

合成铺底声部：

原曲的合成铺底声部也叠加了多轨，这里只示范其中一轨。音色选择 Pad 类音色，注意音色的音域，记谱比实际音高要高八度。

视频示范 13-12

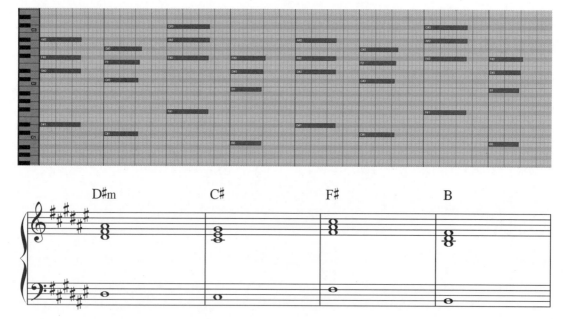

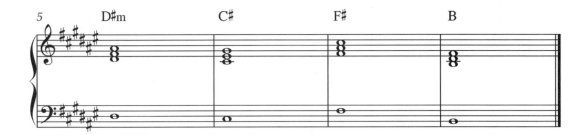

合成拨奏声部：

音色选择 Pluck 类音色，整体的编写方式是按照两拍的节奏动机来重复，只是音符有一定的区别。注意记谱比实际音高要高八度。

视频示范 13-13

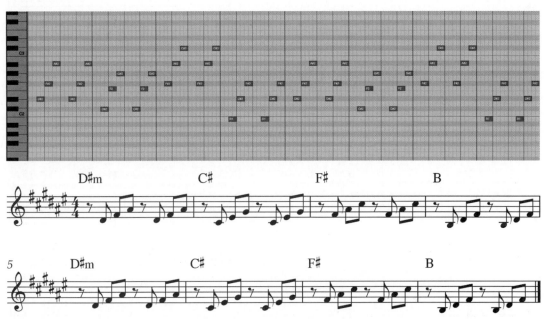

贝斯声部：

音色选择合成 Bass 类音色，整体的编写方式是在第一拍、第三拍的正拍上弹奏根音。

视频示范 13-14

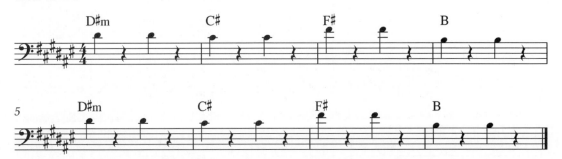

B 段制作

和弦进行：

D#m　-　-　-　| C#　-　-　-　| F#　-　-　-　| B　-　-　-　|
D#m　-　-　-　| C#　-　-　-　| F#　-　-　-　| B　-　-　-　|

钢琴声部：

　　B 段的整体编配是在 A 段的基础上加入了一些声部，和弦都是一样的，所以可以直接复制 A 段再进行修改，这里就不一一示范了。

视频示范 13-15

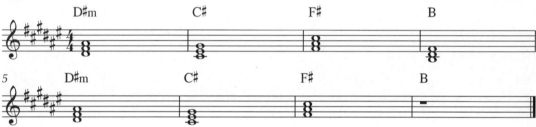

合成铺底声部：

视频示范 13-16

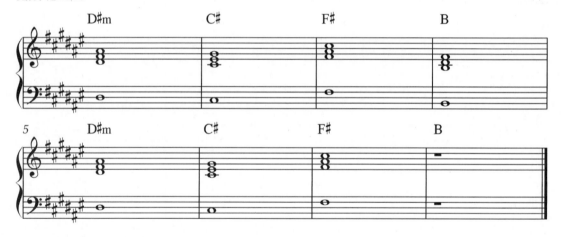

合成拨奏声部：

视频示范 13-17

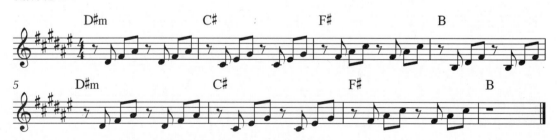

贝斯声部：

视频示范 13-18

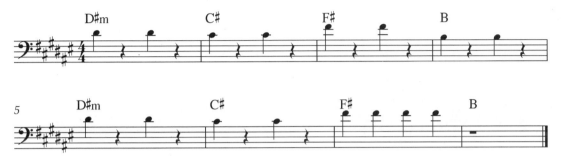

3. 乐曲 3

曲式结构：

小　节：8　8

曲　式：A—B　　　　　　　　　歌曲速度：108

歌曲调性：Cm　　　　　　　　　歌曲拍号：$\frac{4}{4}$

乐曲试听 13-19
视频示范 13-19

A 段制作

和弦进行：

Fm⁷ － － － | Cm － － － | G⁷ － － － | Cm － － － |

Fm⁷ － － － | Cm － － － | G⁷ － － － | Cm － － － |

合成铺底声部 1：

　　本首乐曲为两段体，两段都是 8 小节，这里只示范 A 段。合成铺底声部使用了两轨，两轨音符有些差别，可以先制作第一轨，然后复制到第二轨进行修改。

视频示范 13-20

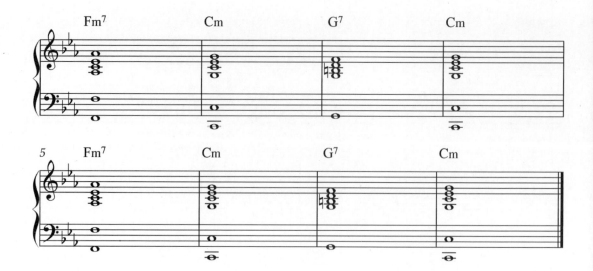

合成铺底声部 2：

视频示范 13-21

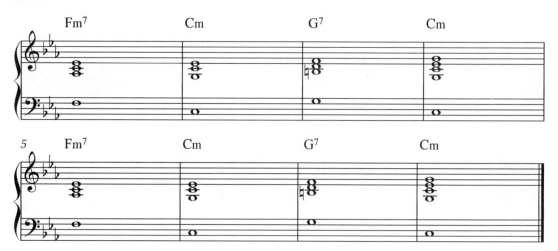

贝斯声部：

贝斯声部比较特别，这里使用的是倍大提琴，并且使用的是拨奏技巧的音色，选择音色名称中带有"Pizz"的音色即可。编写方式是八度拨奏。

视频示范 13-22

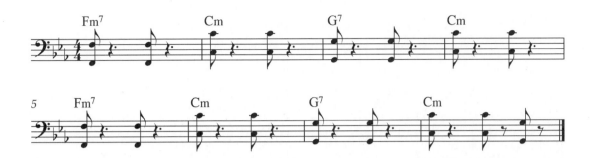

弦乐声部：

　　弦乐声部也和上面的声部一样，使用拨奏技巧来编写，音色选择弦乐组中名称里带有"Pizz"的音色。由于音域跨度比较大，这里使用大谱表来记谱。

视频示范 13-23

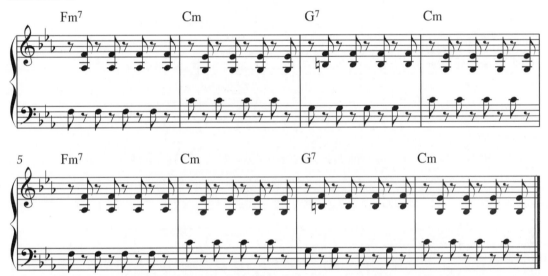

木吉他声部：

　　木吉他声部音色选择原声木吉他，编写方式是分解和弦的形式。

视频示范 13-24

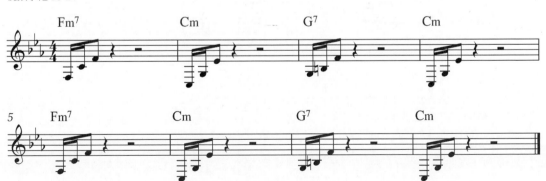

双簧管声部：

双簧管声部负责主旋律。双簧管属于木管组乐器，音色名为 Oboe。

视频示范 13-25

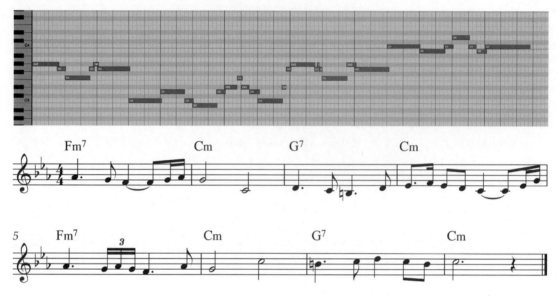

单簧管声部：

单簧管声部负责副旋律，与之前的双簧管声部形成了双声部，音色可以选择名字为 Clarinet 的音色。该声部与双簧管声部大部分都是三度音对位，三度音对位是双声部的写作中最常用的技巧之一。

视频示范 13-26

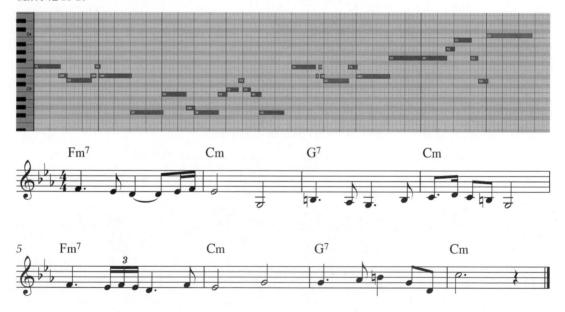

城市生活

city life

生活在大都市，有时候，
我会感到压力，想念家乡
的清新空气和亲切的笑
脸；有时候，这里的便捷
与繁华，让我迷恋，让我
充满激情；有时候，我也
会感到孤单。跟上城市的
脉动，在人流中穿梭，在
高楼林立的钢筋森林里，
找到属于自己的一抹亮色。

1. 乐曲 1

曲式结构：

小　　节：4　8　8　8

曲　　式：A—B—C—D　　　　歌曲速度：100

歌曲调性：B♭　　　　　　　歌曲拍号：4/4

乐曲试听 14-1
视频示范 14-1

D 段制作

这首乐曲取自 The Weeknd 的 *In Your Eyes* 的伴奏，原曲非常受欢迎。该曲编曲非常适合用作短视频的背景音乐，与城市生活、旅行、户外等主题的短视频十分搭配。

和弦进行：

| Cm　 - - - 　| F$^{(sus4)}$　 - 　F 　- 　| Gm　 - - - 　| E♭　 - - 　Gm/D 　|

| Cm　 - - - 　| F$^{(sus4)}$　 - 　F 　- 　| Gm　 - - - 　| E♭　 - - 　Gm/D 　|

电钢琴声部：

本首乐曲为四段体，这里只示范乐器轨道最多的 D 段。电钢琴声部的音色可以选择电钢琴，也可以选择合成器中的键盘类音色。

视频示范 14-2

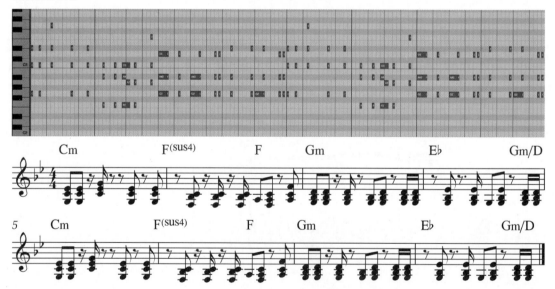

合成铺底声部：

原曲的合成铺底声部叠加了两轨，这里只示范其中一轨。

视频示范 14-3

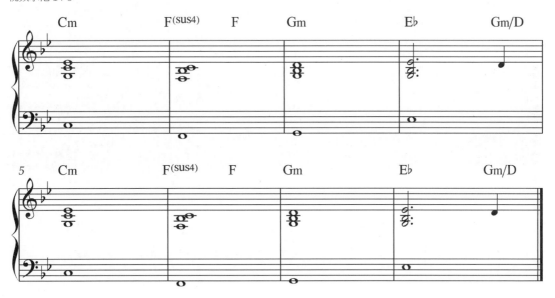

鼓声部：

视频示范 14-4

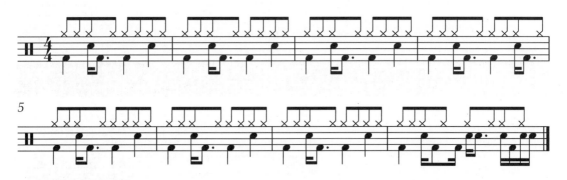

贝斯声部：

　　原曲的贝斯声部叠加了两轨，这里只示范其中一轨。

视频示范 14-5

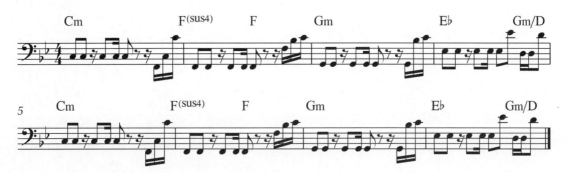

合成旋律声部：

原曲的合成旋律声部叠加了三轨，这里只示范其中一轨。

视频示范 14-6

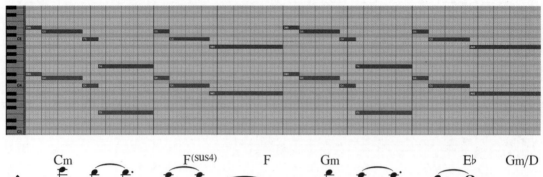

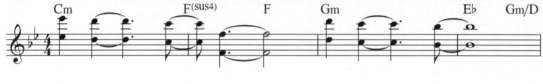

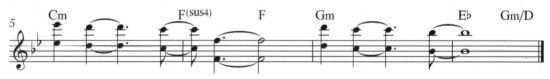

2. 乐曲 2

曲式结构：

小　节：8　8

曲　式：A—B　　　　　歌曲速度：128

歌曲调性：D#m　　　　歌曲拍号：$\frac{4}{4}$

乐曲试听 14-7
视频示范 14-7

A 段制作

和弦进行：

　　D#m　-　C#　-　|　F#　-　B　-　|　D#m　-　C#　-　|　F#　-　B　-　|
　　D#m　-　C#　-　|　F#　-　B　-　|　D#m　-　C#　-　|　F#　-　B　-　|

鼓声部：

本首乐曲为两段体，两段都是 8 小节，A 段与 B 段比较相似，这里就只示范 A 段。鼓声部由底鼓、军鼓、踩镲组成，底鼓在每一拍的正拍上，军鼓在第二拍、第四拍上。

视频示范 14-8

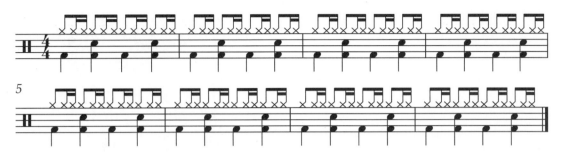

贝斯声部：

贝斯声部原曲中叠加了多轨，这里只示范一轨，整体的律动都是以两小节为单位重复。

视频示范 14-9

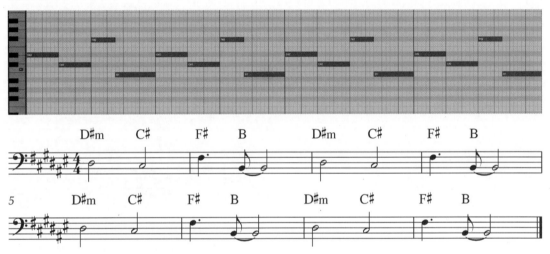

合成铺底声部：

合成铺底声部原曲有两轨，这里只示范其中一轨，两轨在音域和音符上有一些区别。

视频示范 14-10

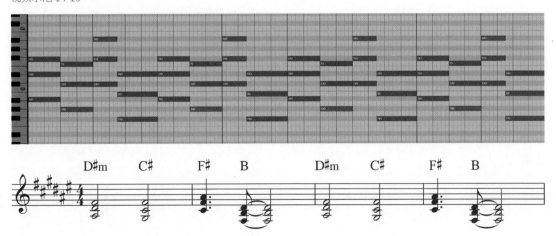

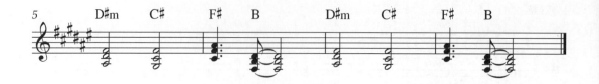

主旋律声部：

　　主旋律声部音色选择合成器中的 Lead 类音色。

视频示范 14-11

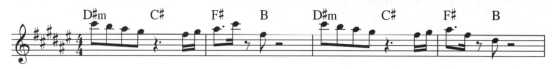

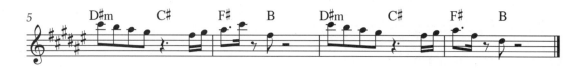

3. 乐曲 3

曲式结构：

小　　节：8　8

曲　　式：A—B

歌曲调性：C#m

歌曲速度：115

歌曲拍号：$\frac{4}{4}$

乐曲试听 14-12
视频示范 14-12

A 段制作

和弦进行：

| F#m7 | - | - | - | | B | - | - | - | | E | - | - | - | | C#m | - | - | - | |

| F#m7 | - | - | - | | B | - | - | - | | E | - | - | - | | C#m | - | - | - | |

鼓声部：

本首乐曲为两段体，两段都是 8 小节，A 段与 B 段比较相似，这里就只示范 A 段。鼓声部由底鼓、军鼓、踩镲组成，底鼓在每一拍的正拍上，军鼓在第二拍、第四拍上，踩擦以十六分音符的节奏重复。

视频示范 14-13

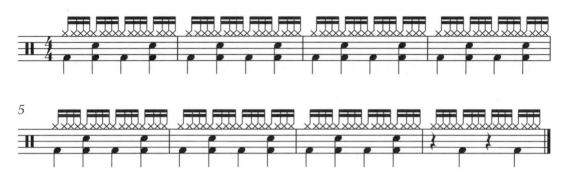

钢琴声部：

钢琴声部选择原声钢琴音色。

视频示范 14-14

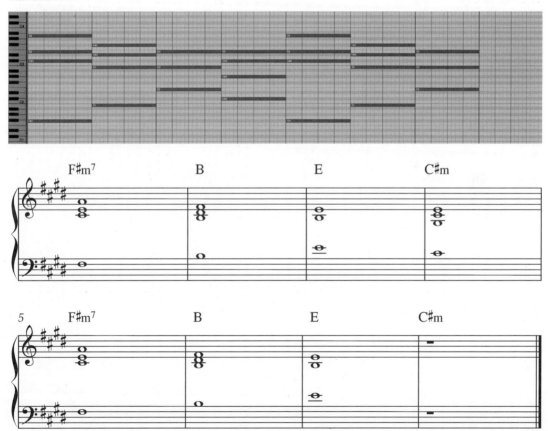

贝斯声部：

视频示范 14-15

合成铺底声部：

原曲的合成铺底声部有两轨，这里只示范其中一轨。

视频示范 14-16